Cmaz!!

臺灣同人極限誌

本期封面Vol.10 / 紅絲雀

Contents

序言

Cmaz!!臺灣同人極限誌邁入第十期囉！在本期中，有清新涼爽的夏至主題繪特別企劃，收錄多位實力派繪師特繪的超消暑精彩好圖，和讀者們一同迎接熱情仲夏；封面繪師「紅絲雀」的深度專訪，聽小雀暢談綺麗作品下的堅持與夢想；在廣受大家喜愛的特色專欄中，本期特開CG教學講座，由聯成優良繪師和大家分享電繪的各種技巧。

此外，無限制徵稿活動也持續展開，只要你有ACG繪圖的無限創意與熱情，都歡迎加入Cmaz的大家庭，與我們一同打造屬於臺灣ACG的創作舞台！

仲夏日之樂

漫長的寒冬過去了，在細雨綿綿的春天陪伴下，氣候也不知不覺炎熱起來啦～談到季節更替和氣候的變化，其實這與二十四節氣可是息息相關的喔！在二十四節氣中，「夏至」是最早被確定的一個節氣，先人運用智慧以土圭測日影確定了夏至，在舊時，夏至為為重要的傳統節日，甚至是全國的國定假日呢！

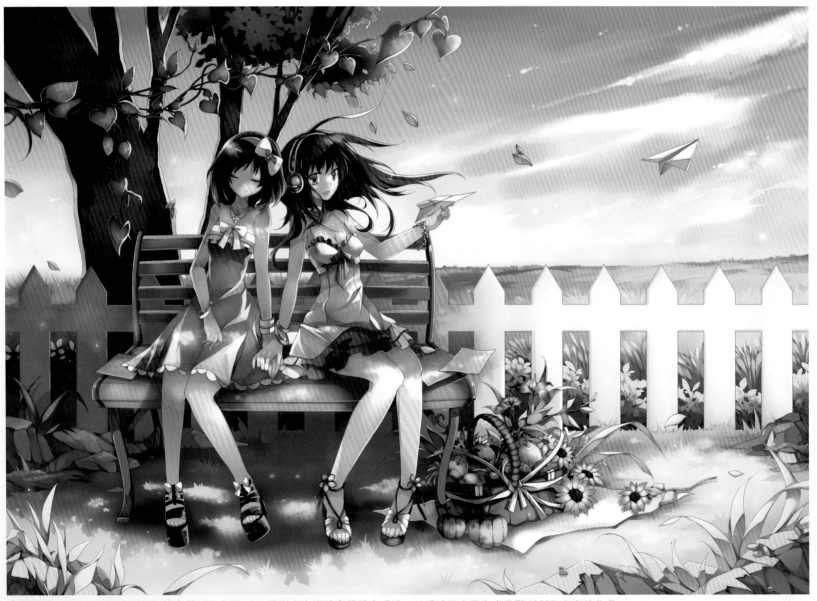

✏ **紅絲雀 - 夏至／**當初聽到夏至就會想到大太陽 =P，想到大太陽就會想讓人乘涼，以乘涼跟太陽為出發點所創作出來的作品。
不過在上色的時候重畫了不少次，對於大太陽的表現真的很不拿手…！

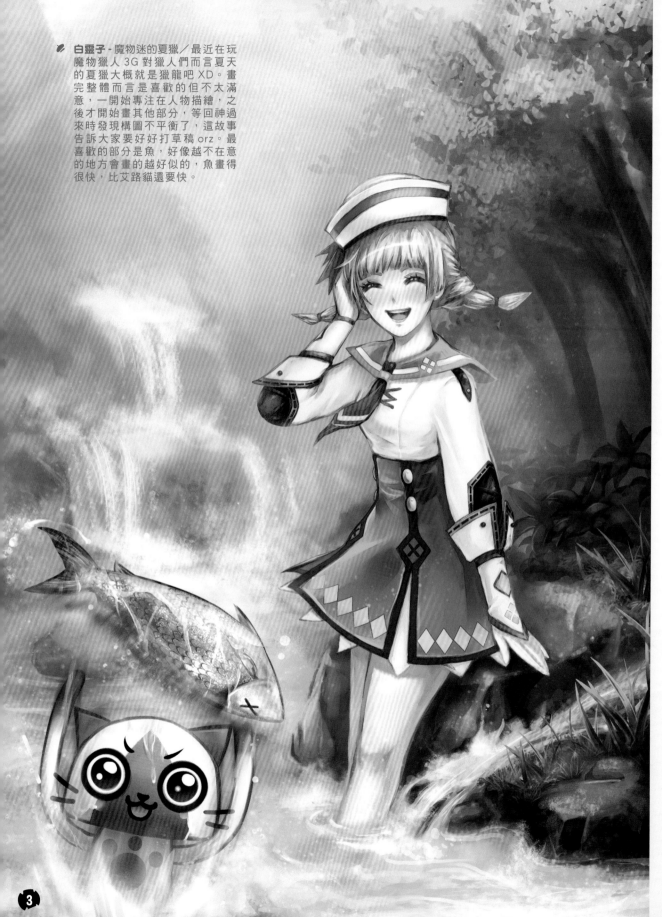

夏物迷的夏獵

夏至的由來

每年的 6 月 21 日或 22 日為夏至日，夏至日，人們通過祭神以祈求消災年豐。夏至這天，太陽直射地面的位置到達一年的最北端，幾乎直射北迴歸線，北半球的白晝達最長，且越往北越長。從這一天起，正式進入炎熱季節，萬物生長最旺盛，雜草害蟲也迅速滋長，這古時又稱「夏節」、「夏至節」。古時也是夏至所代表的意涵，俗諺「不過夏至不熱」也是這麼來的。

夏至時值麥收，自古以來有在此時慶祝豐收、祭祀祖先之俗，以祈求消災年豐。因此，夏至作為節日，納入了古代祭神禮典。舊時，古人十分重視夏至節，清代之前的夏至日全國放假一天，而宋代在夏至之日始，百官還放假三天，由此可知夏至不僅是一個重要的節氣，還是中國民間重要的傳統節日。

夏至的習俗

雖然現代活動比較少與夏至直接相關，但與冬至一樣，夏至在中國古代也是最受重視的傳統節日之一，不但立法放假，在中國各地也有不同的習俗。

（一）飲食

在夏至這天民間有吃麵條、吃餛飩等眾多習俗，並有「立夏日，吃補食」的民諺。自古以來，中國民間就有「吃過夏至麵，一天短一線」的說法，夏至吃麵是很多地區的重要習俗，這天山東各地普遍要吃涼麵條，俗稱過水麵，故民間有「冬至餃子夏至麵」的諺語。南方的麵條品種多，如陽春麵、乾湯麵、肉絲麵、三鮮麵、過橋麵及麻油涼拌麵等，而北方則是打滷麵和炸醬麵。因夏至新麥已經登場，所以夏至吃麵也有「嚐新」的意思。

夏至這天，除了吃麵食外，我國有的地方要吃涼粉、涼皮，有些地區還要喝涼茶，吃荔枝、吃茶葉蛋，佛山居民有夏至食荔枝習俗，故民間有「夏至食個荔，一年都無弊」的俗語。山東有的地方吃生黃瓜和煮雞蛋來治「苦夏」，因伏日人們食慾不振，往往比常日消瘦，俗謂之「苦夏」，故有入伏的早晨吃雞蛋，不吃別的食物之說。

櫻庭光 - 夏日之趣／這次的主題是夏至，夏天也快到了，天氣一天一天變熱中！用小女孩在樹蔭下乘涼吃冰，避暑！來表示夏天炎熱大家需要尋求清涼的一個畫面！

萊陽一帶夏至日薦新麥，黃縣（今龍口市）一帶則煮新麥粒吃，兒童們用麥秸編一個精緻的小笊籬，在湯水中一次一次地向嘴裡撈，既吃了麥粒，又是一種遊戲，很有農家生活的情趣。

（二）防暑

夏至後入伏有初伏、中伏、末伏之分，三伏天是一年之中最炎熱的時期，容易中暑、生病。因此，古時在夏至時多驅鬼以求安，同時也講究中午歇晌，講究吃補食。此外，還要特別注意防暑。防暑工具，例如有雨傘、扇子、涼帽、涼蓆、竹夫人等等。周代就有搖風取涼的羽扇，馬王堆漢墓出土了長柄扇。民間的扇子因地而異，有芭蕉扇、蒲扇、羽扇、絹扇等，唐代以後才出現了紙製摺扇。

古代流行的瓷枕，也是一種防暑臥具。也有用竹枕的，即稱竹夫人，又稱百花娘子、竹姬、青奴。在《吳友如畫寶》中有一幅「竹妖入夢」圖中，就繪有一男子臥於床上，抱著竹夫人入夢鄉的情景。由於夏天白天長、炎熱，入夜又難眠，各地都提倡睡午覺。此外，人們也喜歡在夏天裡游泳、婦女兒童戲水、養金魚、叉魚、釣鱉、捕蛙、捉魚捉鱔魚、夏獵等活動。

由這麼多的民間習俗發現，古代對於季節轉變與人體調養之間的和諧，可以說是非常重視，炎熱的天氣就要到來，大家也不要忘記做好防暑的準備囉～在這之前，Cmaz先為大家奉上繪師們筆下的夏至風情，來為大家消消暑吧！

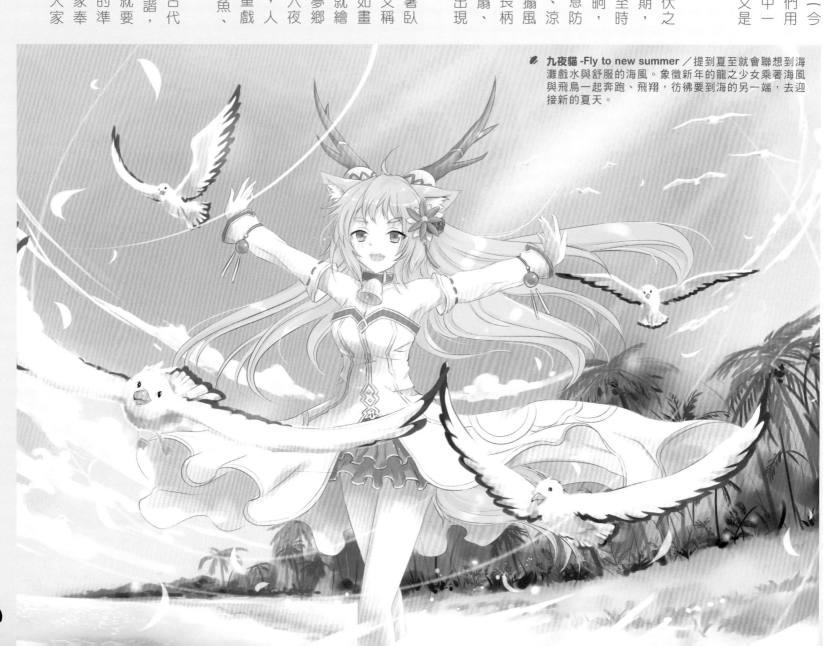

九夜貓 -Fly to new summer／提到夏至就會聯想到海灘戲水與舒服的海風。象徵新年的龍之少女乘著海風與飛鳥一起奔跑、飛翔，彷彿要到海的另一端，去迎接新的夏天。

02 嘗試繪製背景。

01 先大致勾勒出整體草圖。

Shawli Tutor

大 喬 小 喬 的 夏 至 午 後

因應「夏至」這個主題，如同往常，當然主角依然是選擇美女，但希望這次可以創作出帶有清新感的清涼圖。最後以「大喬小喬一同乘涼度過夏至午後」的這個想法，繪製出這張作品。

創作時的瓶頸：背景的山

最滿意的地方：胸部

04 大小喬各部細節：眼神，服裝，髮型。

03 開始繪製大小喬的表情與肢體修正，並繪製竹亭地板。

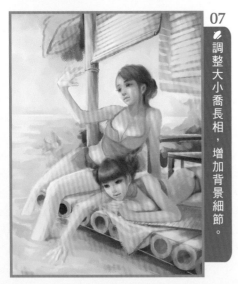

07 調整大小喬長相，增加背景細節。

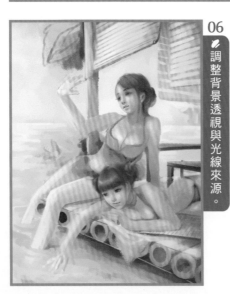

06 調整背景透視與光線來源。

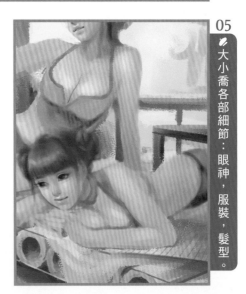

05 大小喬各部細節：眼神，服裝，髮型。

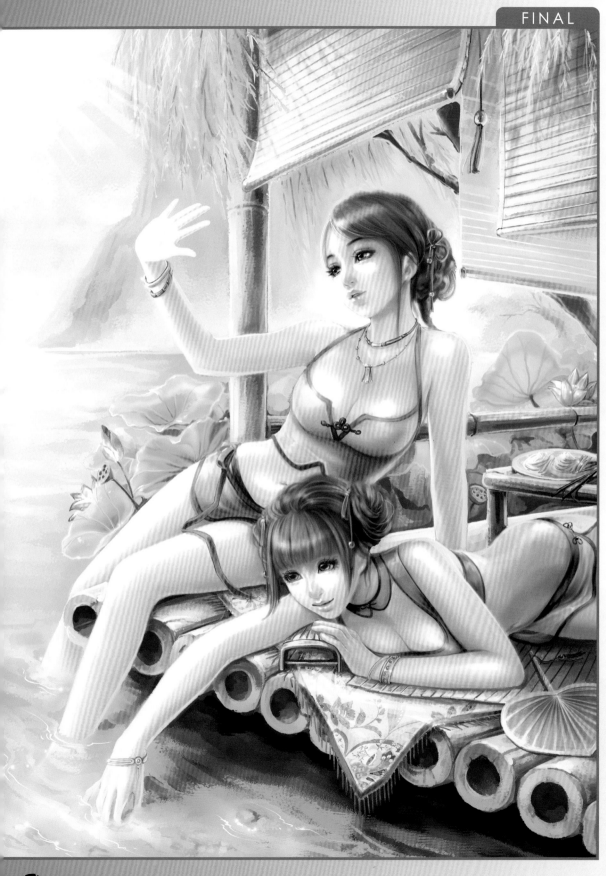

08

增加明暗對比。

09

增加整體細節，背景與明暗對比。

10

加上布料花紋與水面波紋與亮點。

萌以食為天

簡單樸實的好味道
——客家麻糬！

白米熊小檔案

是一隻常發生蠢事的白熊；除了畫圖以外的事情，記憶力都很差，因此路癡也很嚴重……本身非常怕陌生人，最近在學著跟人們做朋友，如果不介意的話……請和我做朋友。

● 客家麻糬 / 咀嚼之後才會知道花生粉底下的他，熱血，笨蛋，今天也要達成目標不可！和芋圓兔子是好朋友，對比較頻繁和芋圓見面的熊湯圓單方面懷有敵意，最近非常苦惱於坐騎鮮奶麻糬熊怎樣都叫不醒，無法載他去找芋圓玩…似乎對熊湯圓的怨念又更深了？

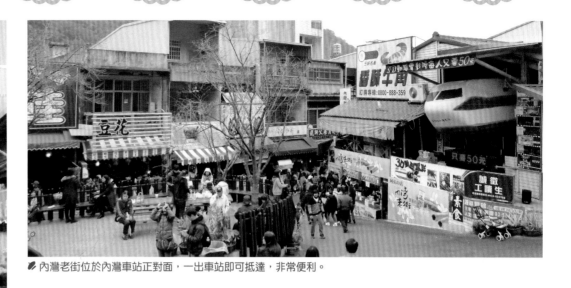

冬去春來，驚蟄才剛過天氣轉瞬間就來到了春天，在這個時節正好是客家村桐花盛開的日子。這回，小編要帶大家探訪一個最具代表性的客家傳統美食——客家麻糬。在客家人的心目中，糯米是他們最重要的主食，而米食製品就屬客家人做的最道地了！在尋訪的過程中，除了感受到他們親切好客的天性外，我們也認識到客家麻糬背後的故事，以及那潔白外表下所隱藏的美味秘密。現在就跟著小編一同到新竹，發掘客家麻糬的秘辛吧！

客家麻糬的起源

客家麻糬的由來已久，相傳江西省長汀縣有一個客家人聚集的地區，在宋朝曾發生連年旱炎，以致當地居民想到去寶珠峰山的龍王廟，求海龍王賜雨水，可是大家有共識時，才發現各戶人家能拿出來的供品太少了，於是居民就想到把各家的米一起蒸熟，再將它捶打攪和至柔軟不見米粒的模樣，當禮佛完後，大家就一同享用，食用其滋味還存有濃濃的稻米香甜味，於是這種米食在口耳相傳下，就成了客家人的最愛。

而另一種說法是，據說在古代客家人較窮無錢招待訪客，於是將剩飯搗勻加入花生粉、糖粉變成麻糬，沒想到十分受到大家的歡迎，久而久之也就成了客家人最具特色的主食之一。

內灣老街為新竹必玩景點，每到假日便是滿滿人潮。

客家麻糬的傳統

麻糬的客家話稱為「粢粑」，是客家米食中最具代表性的食品之一，每每在客家族群的喜慶場合，不論是新屋落成、新店開幕、慶生場合、喜宴會場、廟會活動等，都少不了要打麻糬。人多的場合都會使用圓形的大竹箕，在內部放上大量拌好糖粉的花生粉，再放上一糰一糰的麻糬，讓幫忙的人和客人一起享用，增添熱鬧氣氛。

客家麻糬最傳統的作法是採用圓型糯米，磨成米漿再壓乾至一定程度，成為糯米糰，將糯米糰蒸熟之後放入木臼中搗成帶Q帶粘的麻糬。打麻糬時一組至少要三人同時進行，在開始之前先在木製大臼內倒入適量的花生油，並以乾淨的布將臼的內部及杵的表面均勻地塗上一層，再倒入蒸熟的糯米飯，先輕輕將糯米飯在臼內搗平，然後對面兩人你一杵我一杵地慢慢加大力量，舂的過程中，不時要在木杵頭沾點冷開水，另一人則負責將椿中的麻糬糰翻轉，使椿出來的麻糬能非常細緻，然後可以上桌與親友分享。

客家傳統麻糬每盒皆有紫米和原味兩種，樸實的價格也深得民心。

客家麻糬帶有甜甜的米香，以及彈牙卻不黏膩的 Q 勁。

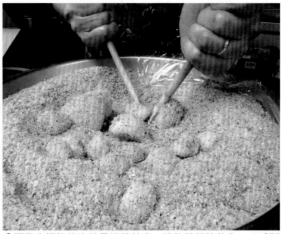

阿興麻糬的花生粉是摻著芝麻、糖的粗顆粒花生，口感酥香非常特別。

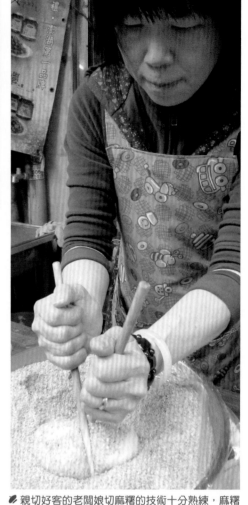

親切好客的老闆娘切麻糬的技術十分熟練，麻糬現切後食用口感更佳。

客家麻糬的特色

一般所謂正統的客家麻糬吃法，是將白白軟軟的麻糬放入摻有糖粉、花生粉的盤子內，用筷子剪出適合入口的大小食用。麻糬的沾粉，一般以花生粉和芝麻粉居多，以花生或芝麻1:1的比例，放入石臼搗成細粉狀即可。

客家人亦常用老薑汁熬紅糖，再放入麻糬煮成湯汁麻糬，客家人俗稱「牛汶水」，更是別有一番風味，與日本紅豆麻糬湯有異曲同工之妙。牛浣水麻糬是客家庄特有的下午茶點心，早期客家族群大多是住在半山腰附近，而農夫上山種田，客家婦女在家用糯米搗成麻糬，因糯米最能止餓，而為何糖水用黑糖薑汁呢？其實是養生的道理：黑糖為消暑用—「怕農夫在山上做田事一天中暑」、薑汁是驅寒用—「怕山區容易下西北雨，農夫受寒而用之」。至於「牛浣水」則是指將麻糬放入薑汁水中的點心，其形狀就好像早期農間時水牛在水塘中徜徐的模樣，故取其名。

同樣是麻糬，客家麻糬、台式麻糬和日式麻糬有何不同呢？台式麻糬以糯米粉製作，裡面通常都會包入芝麻或花生內餡，所以比客家麻糬稍硬；日式麻糬以粳米製作，少了一點Q勁。；客家麻糬較Q和香，沒有包內餡，重點是一定要吃熱的，品嚐時要用兩枝竹筷以剪的方式分成較小的糯塊，然後均勻地沾滿花生粉再品嚐。目前台灣的麻糬可以說是客家人做的最好吃，也最講究傳統的口感。

客家麻糬的新風貌

其實在內灣村不只可以吃到道地的客家米食，連識途老饕更是知道村內還有一個絕活，那就是用新鮮生乳製成的「鮮奶麻糬」！這個新式麻糬跳脫傳統麻糬的口感及風味，帶給大家一新的驚喜。

什麼是鮮奶麻糬呢？這次小編也特別造訪了這家專門製作鮮奶麻糬的店家，帶大家認識這個現代的麻糬。

鮮奶麻糬可與一般的不一樣，雖然他叫做麻糬，但和一般用糯米、小米製作的大不相同，麻糬這兩個字，只能說是他的外型，真正的原料其實是「鮮奶」，現做的鮮奶麻糬特色是“入口即化、甜而不膩、濃郁的奶香又有Q軟的口感”。

老街的另一頭，隱身著一間以鮮奶麻糬聞名的小店。

客家麻糬和炸熊湯圓的花生粉

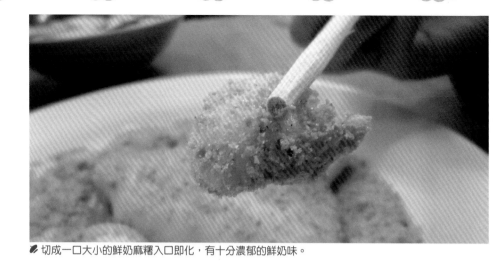

切成一口大小的鮮奶麻糬入口即化，有十分濃郁的鮮奶味。

談到鮮奶麻糬的由來，老闆說其實這個技術是去日本學的，與日式最大的差異在於日本不是用花生粉，學成回來之後配合台灣人習慣再稍做調整，改用與客家麻糬相同的花生粉。可別小看這樣一盤大小的鮮奶麻糬，一份鮮奶麻糬就要用掉約**1.5**公升的鮮奶，成本非常的高，為了要有穩定的品質來源，店家還附設奶牛牧場，全部供應自己所需的鮮奶。

鮮奶麻糬的吃法，除了沾裹花生粉外，老闆亦將其創新獨特的鮮奶麻糬結合傳統客家口味而成「鮮奶牛浣水麻糬」，一樣是鮮奶麻糬，但不沾花生糖粉來吃，而是把麻糬浸在薑汁糖水中再食用。來到新竹若能吃到這種獨特創新的點心，的確讓人覺得不虛此行。如果有機會來到新竹內灣，也不要忘了順道嚐嚐口味特殊的鮮奶麻糬喔！

＊以上資料部分摘自於維基百科及新竹科技人文網。

剛端上桌的鮮奶麻糬外觀白嫩，看的出來與客家麻糬有些許不同。

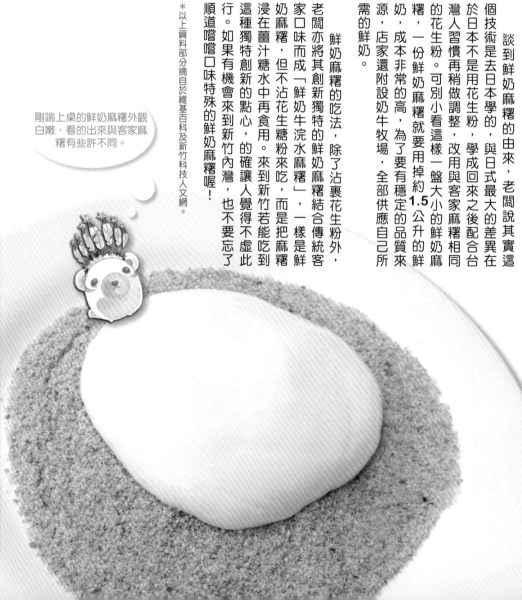

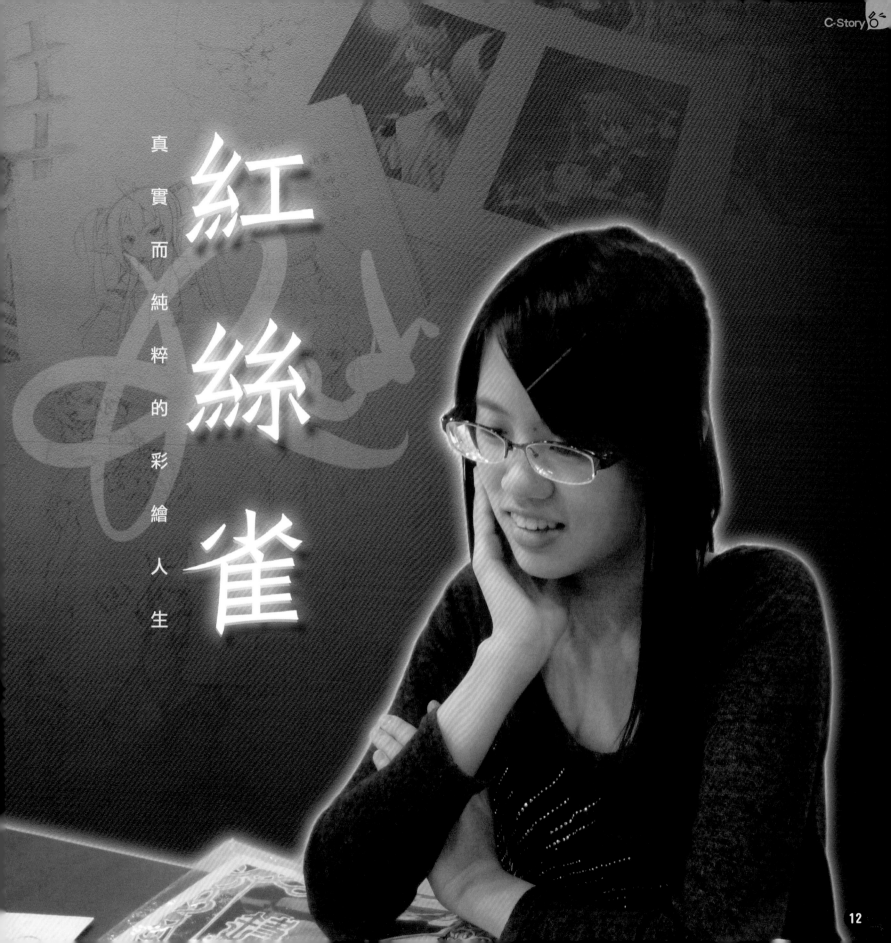

真實而純粹的彩繪人生

紅絲雀

只要堅持自己的初衷
最後的果實 將是最美好的

C-Story 一向為 Cmaz 最重要的單元，在讀者們的支持下，不知不覺間也已經邁向第十人囉！為了讓大家瞭解繪師們在繪圖經驗上的分享，過去的繪師專訪中，Cmaz 多以工作經驗豐富的繪師為採訪對象；而這次我們要帶大家認識的繪

師，則完全顛覆大家的想像，那就是擅於繪麗畫風的插畫新秀─紅絲雀。

與小雀接觸的開端，要從去年三月開始談起，那時小雀所投稿的作品便引起大家的注目，色彩繽紛亮麗的風格，與背景刻劃的細膩程度，已超出同齡學生繪

師，即便還是學生身份的她，關於繪畫的創作歷程卻是出人意料，我們藉由這次的專訪，也瞭解到造就這一幅幅綺麗作品背後的機會與阻礙，是如何影響著小雀的繪圖之路。

的標準，即便還是學生身份的她，關於繪

為畫而生

與大多數人一樣，在很小的時候，小雀總是握著畫筆隨意塗鴉，直至看到哥哥畫的動漫圖還有帶回家的一本本漫畫，而一頭栽入繪畫的領域。說到小雀的學習之路，自小學就已正式踏入藝術的世界，就讀小學美術班的小雀，課堂中學習的是各式各樣的藝術課程，如水彩、陶瓷、繪製動畫分鏡等，雖不包含動漫相關內容，但熱衷於ACG插畫的她，不僅止於滿足課堂上的學習而已，每到放學後，小雀便握著筆在紙上畫出她所喜愛的動漫人物，而這正是小雀ACG手繪插畫的開始。

到了國中時期，小雀並沒有繼續研讀美術班，而是在一般國中就讀，因為此時課業繁重，讀書佔去了一大半的時間，這讓喜愛畫圖的小雀感到極不適應，似乎在她的生命中少了一塊非常重要的拼圖，也因為這樣，小雀更加努力自我充實，在課餘時不斷畫圖精進自己的能力，一張張精彩的手繪插畫也就此誕生。

由於國中的經歷，讓小雀立志要在高中補足這三年的斷層，因此考上了復興美工，開啟了小雀的純美術之路。學校所接觸到的美術課程，讓小雀專注於技巧與工法的練習上，除此之外也在課後參加小型美術班，不似學校中的課程僅有藝術性的內容，動漫相關的教材也包含其中，這讓小雀在高中這段時間能夠持續練習ACG插畫，相關的手繪稿也不斷激增，每天的插畫練習成為小雀一天之中最快樂的時刻。

DN公會夥伴／去年迷上的網路遊戲 >A</ 在上面認識了一群愛畫圖的繪友~第一次嘗試多人構圖，把公會的大家通通都塞進去了喔XD

✐ 大學課程中的角色設定練習，增進了小雀對人物肢體與表情上的技巧。

✐ 高中就讀復與美工的小雀，在此時累積了素描、水彩等純美術的基本技法功力，對於ACG的構圖與上色有一定程度的幫助。

✐ 以課業為重的國中時期，小雀只能利用放學後的時間練習插畫，大量的手繪稿也因此不斷激增。

由手繪到電繪

雖然在高中時期依然以手繪為主，但在因緣際會之下，小雀參加的第一、二屆華夏盃角色創作大賽讓她了解到電腦繪圖的重要性，發現未來的遊戲產業皆以電腦CG為重，不管在3D貼圖、人物角色設定…等，為了想要踏入遊戲產業，小雀在第三屆華夏盃大賽，以電繪的方式投稿拿下名次，並且立志往ACG電繪的領域邁進。有了明確的目標，小雀也順利進入華夏技術學院數媒系，開始了遊戲及動畫的相關課程，在一、二年級時以人物、腳本、動畫設定的學習為主，其中也有CG電繪的課程；到了三四年級便是3D相關的學習。

大學之後的繪圖經歷，是小雀完全進入電繪的高峰期，但說起真正進入電繪的時間，可以追溯到國中第一次接觸繪圖板的經驗，那時候的電繪對小雀來說是一段黑歷史，並且讓她一度以為再也不會碰到繪圖板。

：「說起來真的非常艱辛（淚），一時之間要從手繪轉到電繪真的超辛苦的～一張稿子的線稿不斷重複練習了大概7~8次，光是要畫完一張電腦繪圖就花了將近兩個月的時間，那時候還很挫折自己將的是沒有畫電繪的天份；不過在一張又一張的練習下，發現了電繪的有趣，可以亂更改色彩，可以把線稿整理的更漂亮，更可以Ctrl+z、Ctrl+y的復原修改，這些在手繪上得不到的樂趣，讓我漸漸在畫電繪時得到了一些成就感。」

小雀也向我們透露，從開始練習電繪到真正上手，前前後後也花了一年半的時間，克服困難與持續進步的不二法門，其實只有不斷的練習而已，每一天放學後甚至是假日，小雀早已習慣埋首於電腦與繪圖板前繪製ACG插畫，電繪練習成為每天必做的一件事。自此小雀電繪的熟練度進步神速，現在繪製一張完整的插圖最慢也只要兩個星期，這對於學生繪師而言實屬不易。

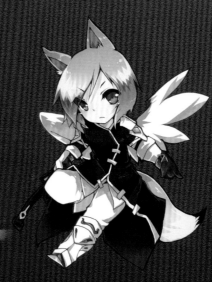

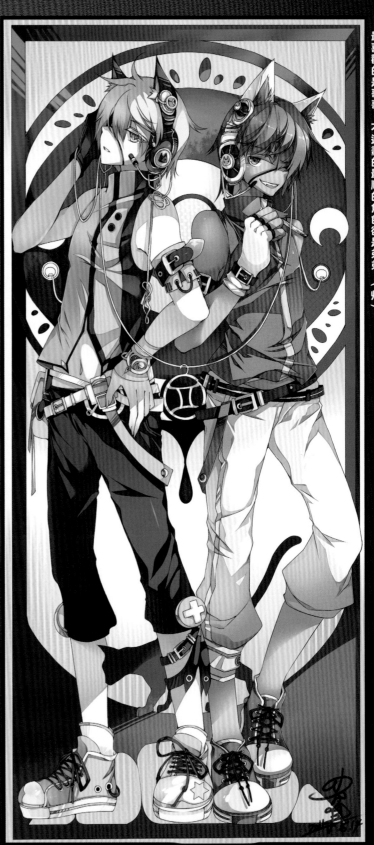

曉美焰

鹿目圓

雙子／雙子，課堂作業引發出的兩個兄弟角色，是用耳機、音樂串連在一起的角色。藍髮為哥哥…紅髮為弟弟 XD 小雀最喜歡的是哥哥，不過畫的最順的角色卻是弟弟…(艸)

最重要的人們

談起影響小雀最深的人，在繪圖學習的路途上總是有不同的人支持著小雀，像是小雀口中的師父，其實就是教她電腦繪圖的朋友，因為有他不厭其煩的教導，才讓小雀重新愛上電腦繪圖。而高中時期的美術補習班老師，知道小雀喜歡動漫插畫，除了不斷鼓勵小雀在這方面的精進，更分享了相關的技巧，補足了在學校無法任意繪製ACG插圖的遺憾。小雀大學時的CG電繪課程老師是大名鼎鼎的vofan，也影響了小雀的電繪技法。

R：「vofan老師上課生動有趣，也常常派作業回家練習，電腦繪圖的入門以及大量的練習幾乎都是那時候上手的VV」

此外與師父和其他喜愛繪圖一同組成的同人社團「Ebony★Ivory」，在小雀的繪圖之路也給予了她很大的鼓

跟朋友們一起合出的魔法少女草稿本，當初小圓這部動畫真的被推坑推超兇的，沒想到還跟朋友一起出本了…(艸)

舞。而在系學會中擔任美宣的經歷，因為學長姐們對於海報內容沒有太大的限制，時常讓小雀畫她喜愛的美少女做練習，也讓她從中獲得了不少經驗值。

至於在ACG領域中的大師，小雀也與我們分享她最尊敬的前輩。

R：「在以前手繪的時代，非常喜歡CLAMP的 "TSUBASA翼"，還有種村有菜的作品，那時候我很嚮往手繪作品能夠畫的這麼細膩，常常翻他們的作品和畫冊，直到後期學習電腦繪圖，開始看到同人場的繪師們，像是SANA.C、戰部露、RIV等等，有過一段時間仿著學習他們的風格。背景部份我最喜歡新海誠的背景，運用場景的光與影，細膩的手法，去表達他們的風格與劇情，一開始看到圖還以為是插畫作品呢(笑)，後來發現是動畫的時候真的大吃一驚！」

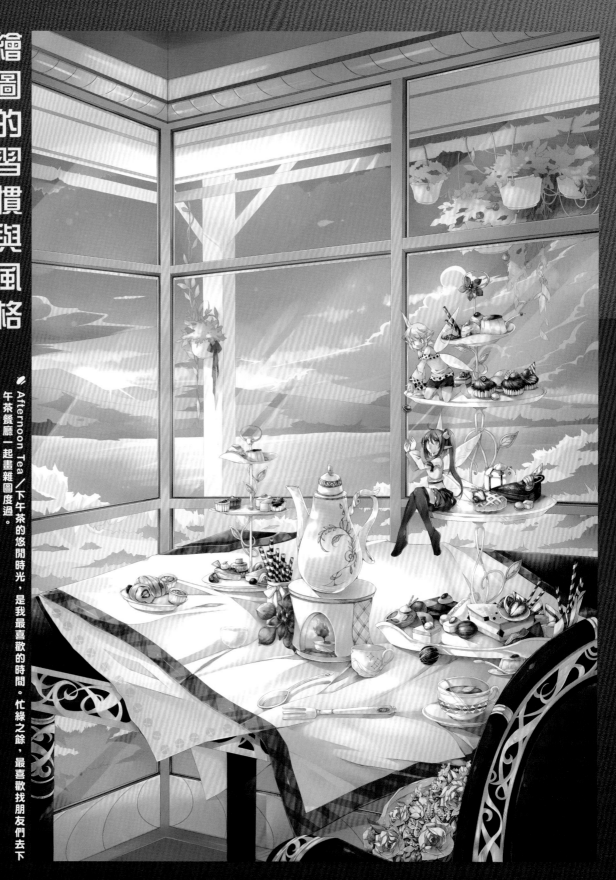

繪圖的習慣與風格

在訪談的過程中，小雀也為我們示範了她平時最擅長的製圖方式，並分享自己的繪圖心得，由此可知小雀對於繪畫風格也有自己的一套見解。

Afternoon Tea／下午茶的悠閒時光，是我最喜歡的時間。忙綠之餘，最喜歡找朋友們去下午茶餐廳一起畫雜圖度過。

看起來成效不彰阿…哈哈，大家也可以試試看不同的方法，找出屬於自己的風格！自己目前還是習慣分層上色，不過偶爾會出現一兩張是用灰階上色，分層上色雖然很便利，不過容易造成畫面光影的不協調，要用photoshop去做調整，灰階上色就比較有統一性，不過小雀不太習慣灰階上色，偶爾拿來當素描練習一下。」

「平常慣用的軟體是sai，大部分的線稿跟上色我都是用sai軟體來完成、特效、調色以及最後修改則是在photoshop上，背景上色從遠景慢慢畫到前景，基本上色的方式大概也都跟一般教學差不了多少，都是分層上色後再做細節的處理變化。」

小雀：「平時最擅長的風格是日式賽璐璐，算是我最初學習電繪的風格開端，大一時期老師有教一些不同的上色方法，大如：草稿上色、灰階上色、無線繪…等，不過當年被老師說畫起來的感覺都一樣。」

摩羯座／摩羯座，設定上是黑膚美人！跟雙魚座是系列作品＝P：目前其它星座還在加油中。

Capricorn

關於日常與現在

目前就讀大三的紅絲雀，正在努力專題製作的進行，但在學校作業之餘，也不能放過可以繪製ACG插圖的機會，當然除了日常的練習之外，偶爾也會有朋友介紹的案子，這對小雀來說都是非常寶貴的經歷。至於同人場次的參與，目前則是屬於較隨性的狀態。

Ru：「FF場次都會參加，不過都是去當採購人員，偶爾會陪社團的朋友參與活動，同人本部分…因為自己畫圖的進度很慢，大概一～兩年才出一次本，今年正在努力準備全彩個人本，希望能夠趕上暑假場！」

角色設計Q版／學校的作業練習，Q版人物。

雙魚座／3月的雙魚設計，走簡單的風格，希望可以把人物的特色突顯出來。

Pisces

說到Cmaz讀者的期待與支持，小雀則是十分謙虛並感到不可思議，由於總是認為自己的作品可以再更好，因此很少將作品放在自己的部落格，通常更新的狀態都是很久才會有一次。

小雀：「目前的出沒地很少，以前不太敢將自己的作品放在網站上，直到升了大學才開始慢慢的發展，偶爾心血來潮會開始紀錄自己的旅程(ㄜ)，只是畫圖速度有點慢～連作者自己看都怕睡著了…。」

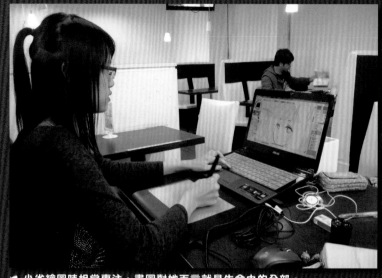

小雀繪圖時相當專注，畫圖對她而言就是生命中的全部。

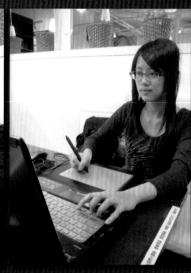

龍年新娘／送給今年結婚的學姐，感謝學姐多年來的照顧！後來被學姐做成了小賀卡，放在婚禮上；當時拿到小卡的時候真的好感動（艸）。

不学姊
新婚快樂
always be in love♥
by 紅絲雀.
2012.2.19

未來的期望

一年之後即將於畢業的紅絲雀，對於未來的規劃雖有著既定的想法，但卻也不給自己太多設限，只要不偏離自己所愛，對她來說都是美好的經歷。

：「畢業後想先從事遊戲美術的行列，小時候就很喜歡玩遊戲，對於遊戲裡的NPC、場景物件設定更是入迷；所以大學才會讀遊戲相關的科系，不僅僅是為了設定角色，對於畫3DMAX的貼圖也是非常有興趣的，不過能看到自己的美術呈現在3D物件上，我覺得是一種成就感～專職插畫的部分也有想過，不過我覺得自己的磨練技術還不到家⋯畫插畫的速度還是有點慢阿～但是未來的計畫是趕不上變化的，不管從事什麼行業，都希望不要失去愛畫圖的這份熱情。」

香／以前去故宮聽課，課程介紹在講各時代起源的香，其中我覺得香球的造型很特別 ..XD 這張圖是當時聽課後所誕生的產物 --- 香球。

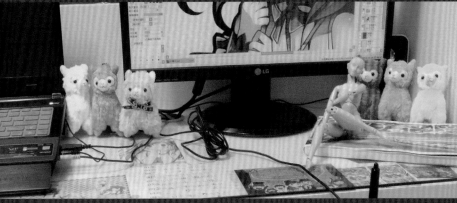

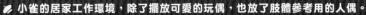

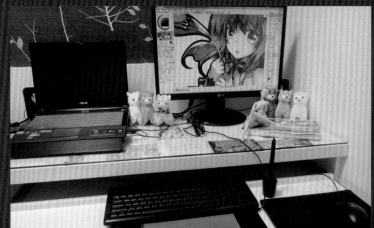

小雀的居家工作環境，除了擺放可愛的玩偶，也放了肢體參考用的人偶。

✎ （右上）魔女／2011 年畫來當系學會的萬聖節海報，隔了
　　一年又重新繪製。使用灰階上色法練習的圖。

✎ （右下）芽芽／FF13 出的合本，介紹社團的版娘們；這張
　　是後來的新增版娘 - 芽芽；是個很喜歡大自然的孩子。

✎ （左下）向日葵／課堂練習的隨手塗鴉，因為夏天快接近
　　了，以向日葵為主題去畫的角色。

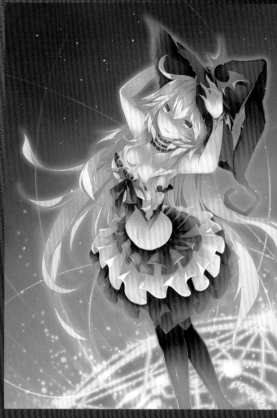

夏洛特／合本海報，夏洛特擬人；小圓裡面的魔女，最喜歡的就是夏洛特了 XD。

畫圖的初衷

對於畫圖這件事，小雀一直是感恩的，由於家人並不反對ACG領域的插畫，認為只要能在社會上找到適合自己的出路，一切都不是問題，也因為有他們的支持，才能讓小雀對ACG繪圖產生這麼大的熱忱，給予了她學習發展的空間。

而關於繪畫，小雀始終是抱持著愉快正向的心情在畫圖，這也是為什麼小雀的作品總是散發著一股單純且快樂的魔力。

R：「畫圖就像是我的鎮定劑，它可以安撫我的心情，沉澱我的情緒，消磨時間之外，還能學得一技之長，因為喜歡才有創作，也因為喜歡才有持續的動力；畫圖是讓我感到非常開心的事情，我想帶著這樣開心的心情去成長我的作品！

「如果喜歡畫圖，不妨拿出自己的筆去畫下自己的彩繪人生吧！不管是任何人，

會接觸ACG一定有最初的初衷，只要帶著自己的初衷去堅持、去努力，你會發現最後得到的成果將會是最美好的！最後也不要忘記讓畫圖這件事情保持喜歡的心情，作品是可以傳達感情給讀者們的喔！」

其他：正在努力調整作息養肝…(州)不過要夜貓子習慣早睡早起真的是一件很痛苦的事情阿！除了忙碌自己的專題以外～抽空了一些時間畫雜圖～希望今年的圖一樣豐收滿滿！希望未來能夠把畫畫當休閒也當飯吃！我想我的人生不能沒有畫圖這件事情。

紅絲雀

畢業／就讀學校：復興商工畢／華夏技術學院。

啟蒙的開始：從很小時候就很喜歡亂塗鴉，從課本、考卷、桌子…無所不在，起初只是喜歡看美美的圖片，後來發現畫圖很安撫心情，是個很好發洩、創作的所在地。

BLOG：http://liy093275411.blog.fc2.com/
PLURK：http://www.plurk.com/liy093275411
實況：http://zh-tw.twitch.tv/nocpode1010

雖然是第一次與小雀見面，但她單純而大方的個性也感染了我們。

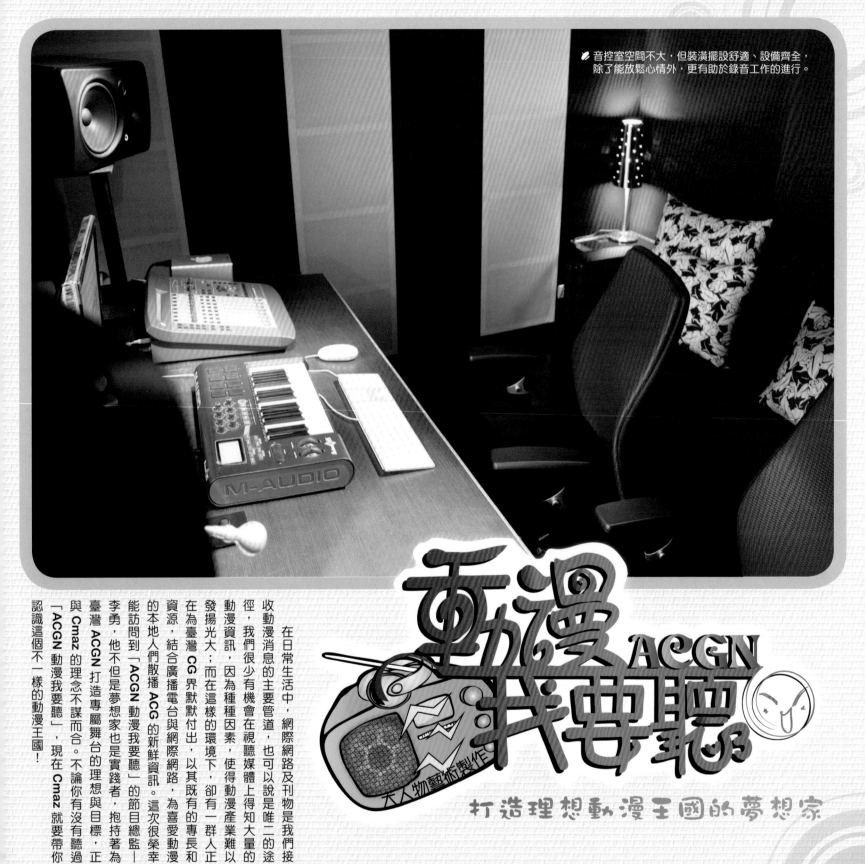

音控室空間不大，但裝潢擺設舒適、設備齊全，除了能放鬆心情外，更有助於錄音工作的進行。

動漫 ACGN 我要聽

打造理想動漫王國的夢想家

在日常生活中，網際網路及刊物是我們接收動漫消息的主要管道，也可以說是唯二的途徑，我們很少有機會在視聽媒體上得知大量的動漫資訊，因為種種因素，使得動漫產業難以發揚光大；而在這樣的環境下，卻有一群人正在為臺灣 CG 界默默付出，以其既有的專長和資源，結合廣播電台與網際網路，為喜愛動漫的本地人們散播 ACG 的新鮮資訊。這次很榮幸能訪問到「ACGN 動漫我要聽」的節目總監—李勇，他不但是夢想家也是實踐者，抱持著為臺灣 ACGN 打造專屬舞台的理想與目標，正與 Cmaz 的理念不謀而合。不論你有沒有聽過「ACGN 動漫我要聽」，現在 Cmaz 就要帶你認識這個不一樣的動漫王國！

24

關於 ACGN 動漫我要聽

與李勇總監相約於節目工作室，幾坪大的空間內雖然不算寬廣，但卻是設備齊全，連最重要的錄音室都有了！就像 ACGN 動漫我要聽一樣，規模不大但內容卻包羅萬象。節目的開始，是在 2011 年的五月首次放送，但自 2011 年一月份就開始策劃；而節目的時空是設定在一個叫做「電波里」的環境，所有居住在電波里的稱為「里民」，主持人就是「里長伯」，大家在電波里中一起生活，每個禮拜里長伯會跟聽眾聊聊報告新消息、還有邀請達人來到電波里跟大家作一些分享。身兼主持人的李勇笑著解釋：「這些里民除了在單元主持之外，也負責這些單元的內容企劃，這樣的設定是在最一開始就設定好的，我們塑造這樣的一個時空環境，希望透過電波把 ACGN 的資訊及熱力傳達出去，雖然一開始頗為辛苦但過程都蠻有趣的，因為我們所有人對 ACGN 都非常熱血。」

不變的初衷

一直以來皆以從事聲音工作為主的李勇，本身的工作經歷，包含電影動畫的製片、動畫配音員、主持廣播節目，所接觸的幾乎不脫離動漫產業，這讓他感受到現在在臺灣大家對於動漫其實是有一股熱情存在的；不過在媒體資訊的能見度上比例卻是相當低，甚至對於動漫圈的瞭解有時候會比較偏頗，例如「宅」這種先入為主的刻板印象。但在李勇身邊的人們，不管是年輕的或有些年紀的朋友，他所感受到的其實就是本身對動漫的熱愛，這樣正面的印象是需要被傳達的；而他所看見台灣動漫的創作動能，不管是表演、音樂、繪畫還是文字創作，有太多太多的人才在這裡都沒有被發掘，但我們接觸的大眾媒體，例如電視，真的以推廣介紹同人創作、動漫產業為主的節目幾乎沒有，至於現在的廣播節目就更不用說；在這樣艱苦的環境下，卻不減李勇為動漫產業付出的決心。

「當初籌備動漫我要聽時，最大的宗旨其實就是推廣台灣 ACGN 本土各式各樣的人才，其出發點就和 Cmaz 一樣。比方說節目單元規劃裡的達人專訪，蒐集台灣各式各樣在 ACGN 界裡的創作人才，像繪師、模型愛好者、還有像我們訪問過的角川總編輯、資深或新生代的聲優，我們所推廣的都是台灣的人才，在里民那卡西中也邀請很多台灣本土的 Band 或個人創作者到節目中做專訪和表演，目的就是希望讓聽眾能夠了解原來台灣有這麼多這麼棒的人才及創作！而成立的這個機緣即是實現我們當初的理想，希望透過這個廣播節目，讓大台北地區及網路上所有人都能聽到、看到，也是我們節目的宗旨所在。」

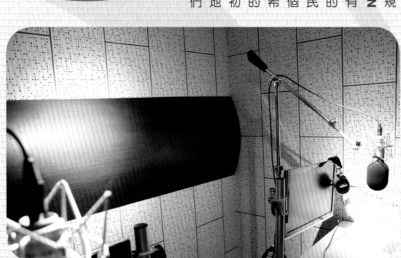

錄音間一角，可以看見除了螢幕、隔音吸音板，還有錄製聲音專用的 mic 與耳機一應俱全。

「ACGN 動漫我要聽」的工作室空間雖不算太大，但整體環境簡潔設備齊全。

「ACGN 動漫我要聽」節目總監兼主持人——李勇，在他身旁的海報是 2011 年和角川合作的廣播劇 CD「眠水」，其中的劇本、音樂、聲優、表演、主題曲演唱、繪本等都是台灣的原創。

節目製作的甘苦

在成立過程中，難免有一些比較艱辛的經歷，以動漫我要聽來說最難拿捏的是要設計怎樣的內容給聽眾；回想這段時期，李勇坦承這花了很長一段時間，由其在單元的規劃、錄製上，一開始有好幾期的節目是因錄製後效果不如預期，不敷使用只好將之捨棄並且重錄；而節目中所謂的里民都是目前台灣新生代的聲優，在最一開始就加入節目，他們從當節目企劃開始學習，到現在對聲音製作都已駕輕就熟，當然這都是最初自節目節奏要如何抓取、怎麼在節目中埋梗、要講一些什麼樣的內容這些過程中，花許多時間摸索調整後才有的成果。

對於如何製作一個廣播節目，李勇則大方分享錄製過程中該有的步驟。「大致從開會、討論企劃、出腳本、錄音、到後製，而動漫我要聽每個單元都是分開錄的，所以必須在最後將整個節目編排在一起；完整的製作過程也要有一個月，通常在節目播出的一個月之前就必須把存檔錄好，也就是至少在開播前兩個月就進入製作期。」

而在節目製作中最難控制的部份就屬專訪了，主要是與來賓所約訪的時間並不是這麼好掌控，而每週都有一個節目要播送，因此在這樣的情況下，每段時間就必須要同時進行好幾個企劃，累積一定的數量內容；相對於這個部分，錄音後製對ACGN來說反倒不是什麼太大的問題。

「雖然過程總有一些小阻礙，但就我們所碰到的情況而言，真的非常開心能接觸到這些參加動漫我要聽的達人們，雖然我們沒有提供實際上的回饋，但他們依然很熱心地參與我們節目，在問題的訪問上也沒有太多的顧忌，這些小細節都讓我覺得很感動。」談到這個部分，我們再次感受到動漫我要聽與Cmaz想法的不謀而合，即使有一點點支持的力量，都足以讓我們為這個產業奮鬥下去。

❷ 節目錄製側拍，除了聽來賓分享之外，聽眾們最好奇的就是他們的真面目啦！

❷ 接待室旁即是一間錄音室，專訪當日碰巧遇到正在進行 ACGN 的節目錄製。

影像與聲音的結合

雖然廣播電台有固定的使用族群，但普及度卻不如其他媒體，為此李勇發想了一個解決之道，即把節目錄製現場剪輯成影片，放在網站平台讓大家觀賞。

「ACGN動漫我要聽是FM廣播電台，雖然只限定台北區，但現今網路發達，上網即可收聽，為了讓時間較不彈性的聽眾們能在其他時段也能收聽節目，我們特別把錄音的過程、花絮剪接成影片放在youtube上，讓大家看到我們在錄音室中的互動，同時能滿足聽眾對達人本身的好奇心，以聲音結合影像讓內容更加豐富。」

而這影片其實就是將錄音現場側錄下來，在節目錄製的同時跟著錄音下，因此在後製上比較容易，不但不會花太多的時間，又能補足廣播所缺少的影像部份，更加強了資訊散播的廣度。

對台灣動漫產業的看法

談起台灣的動漫產業，李勇的言談之間充滿了期待：「在台灣有太多動漫相關的創作人才，但卻沒有一個可以發揮的平台，我希望能藉由這樣一個節目把這些人集合起來，讓大家有機會了解認識彼此，甚至能合作一項作品。」

我們也深刻體認在台灣經營動漫事業是很花錢的，而現階段也只能期待有能力的投資者願意投資一部好的漫畫、動畫或其他創作，希望經由這些人的支持，讓台灣動漫的創作能量被大家看見。

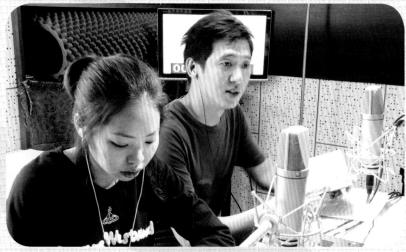

🔊 節目錄製時，會配合螢幕上的時間以利控管節目流程，盡可能縮短後製工時。

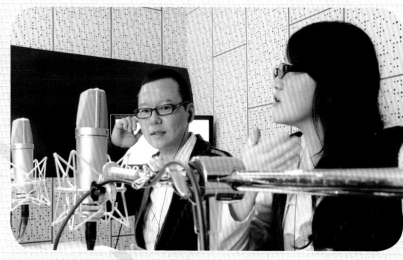

🔊 主持人與來賓們依照腳本進行節目錄製。

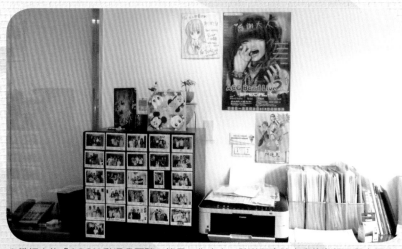

🔊 幾坪大的「ACGN 動漫我要聽」節目工作室中，貼滿了專訪來賓的海報及留念照片，專訪人數持續增加中。

給讀者們的話

「喜歡 ACG 是不分聲音、動畫、圖像或文字的，其實只要有熱情，大家都可以為這個產業努力，即使你不會繪畫、不會表演、不會唱歌，只是單純地喜歡，這也是一種鼓勵；也許以台灣來說資金無法和日本或美國迪士尼那樣的動漫大國比，但我絕對相信在台灣這些好的創作人才、創作動能總有一天會展現出來，而我們台灣的讀者在這樣的環境下能給予創作者更多鼓勵，這對於動漫產業以及創作者來說都是非常值得開心的一件事，在這樣苛刻的環境條件中，努力的創作者們也是因為有這些鼓勵才能堅持下去。」無論是在想法或實踐上都相當有見解的李勇，在專訪的最後分享了這段話，這不僅是表達出對聽眾讀者們的期待，我想更令人佩服的，是那本身對於 ACGN 表露無遺的熱情。

「ACGN 動漫我要聽」小檔案

🔊 放送頻道：FM 91.3

🔊 放送時間：每週六晚間 11:00~12:00

🔊 單元主題：

「里長伯報告」：ACGN 新消息分享，或將相關資訊分門別類介紹各自的特色，例如動畫、漫畫、小說、遊戲等新鮮有趣的話題。

「達人上菜」：邀請各領域的達人分享自己的故事，將各式各樣文學、音樂、繪畫、表演等台灣所有原創人才介紹給聽眾。

「里民那卡西」：以音樂為主題的單元，包括同人音樂、同人樂團等的介紹，甚至會在節目中 live 演出。

Cmaz在Facebook上線啦!!

Cmaz的 : http://www.facebook.com/wizcmaz

WIZ.DESIGN

理想絕世

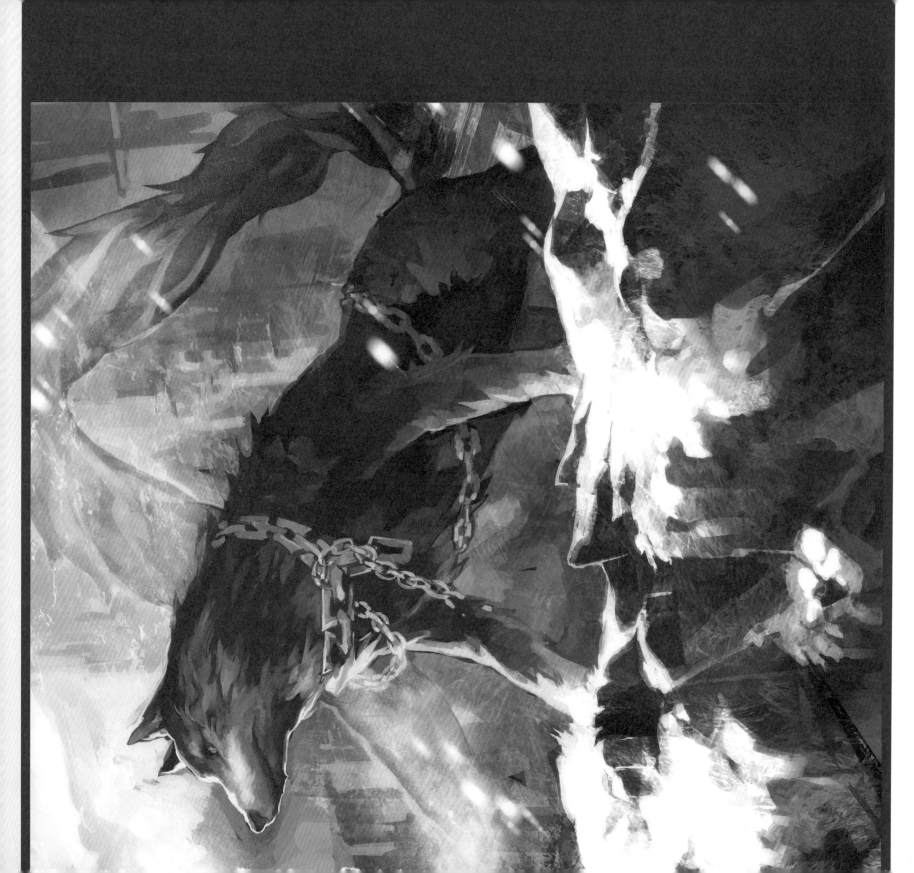

芬斯

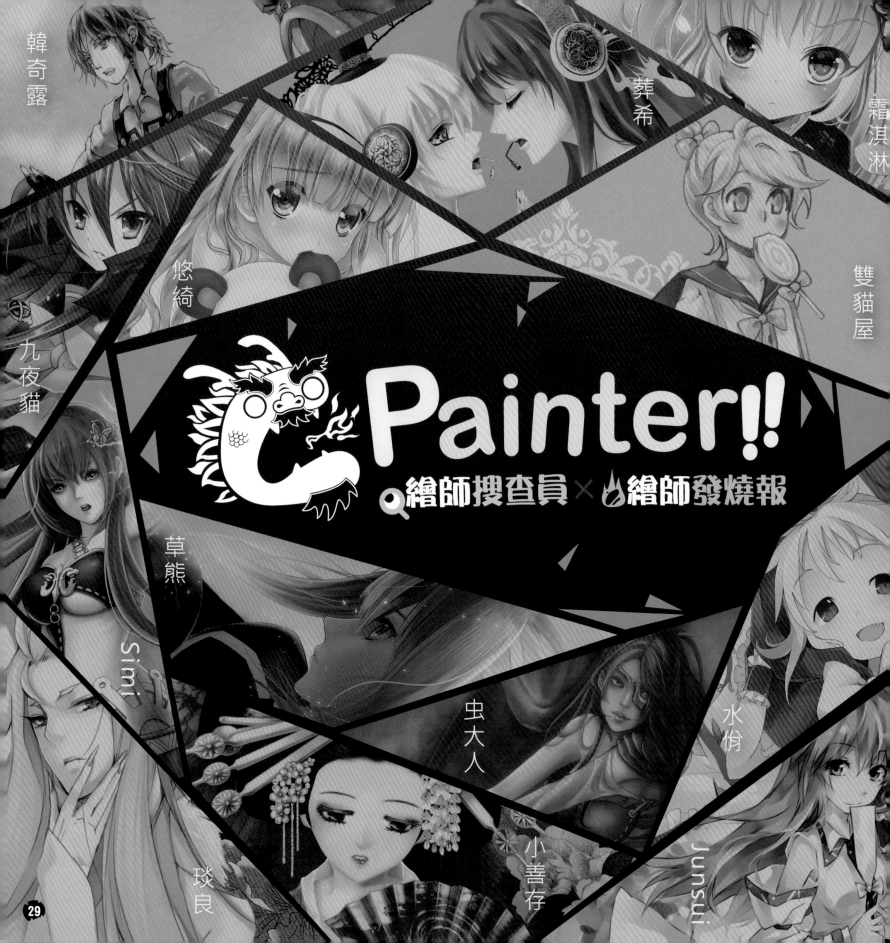

Painter!!
繪師搜查員 × 繪師發燒報

韓奇露
葬希
霜淇淋
悠綺
雙貓屋
九夜貓
草熊
Simi
虫大人
水佾
琰良
小善存
Junsui

九夜貓

繪師聯絡方式

個人網頁：http://blog.yam.com/logia
搜尋關鍵字：飛雪吹櫻
Email：logia28@gmail.com

近期狀況

準備畢業的一年，總覺得事情特別多。
跑實驗、寫畢業論文、準備口試資料等等…
得在指定的時間內完成這些任務才能夠準時畢業。
希望還能擠出一些時間，多觀摩各家繪師的作品，
並繪製一些自己喜歡的角色，加強自己的繪圖技術。

近期規劃

近期內會參加 PF16，歡迎大家來攤位玩 XD
計畫能創造屬於自己的畫風，並把這種畫風延伸到各個領域
像是：溫馨、悲傷、戰鬥、氣勢等等場面…
這次的夏娜新刊也是朝這方面前進，
雖然還有許多生澀且不熟練的地方需要加強，但我會繼續努力！
期待未來能創作出更穩重、更有靈魂的作品。

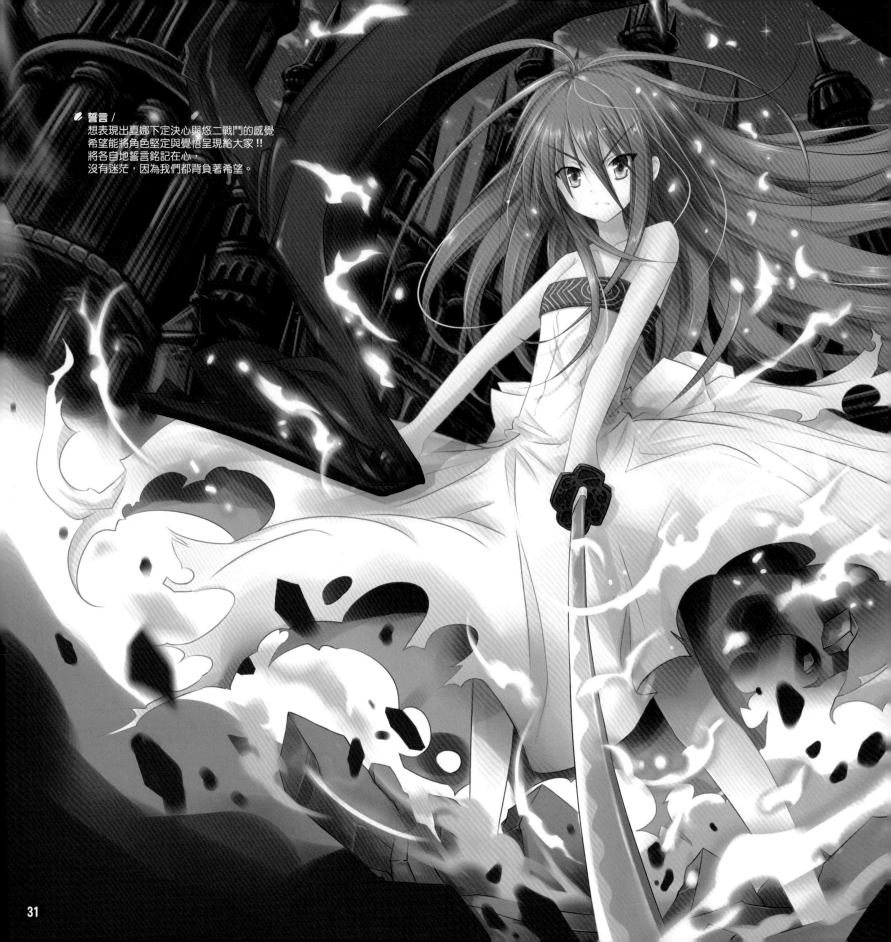

誓言／
想表現出夏娜下定決心與悠二戰鬥的感覺
希望能將角色堅定與覺悟呈現給大家!!
將各自地誓言銘記在心·
沒有迷茫,因為我們都背負著希望。

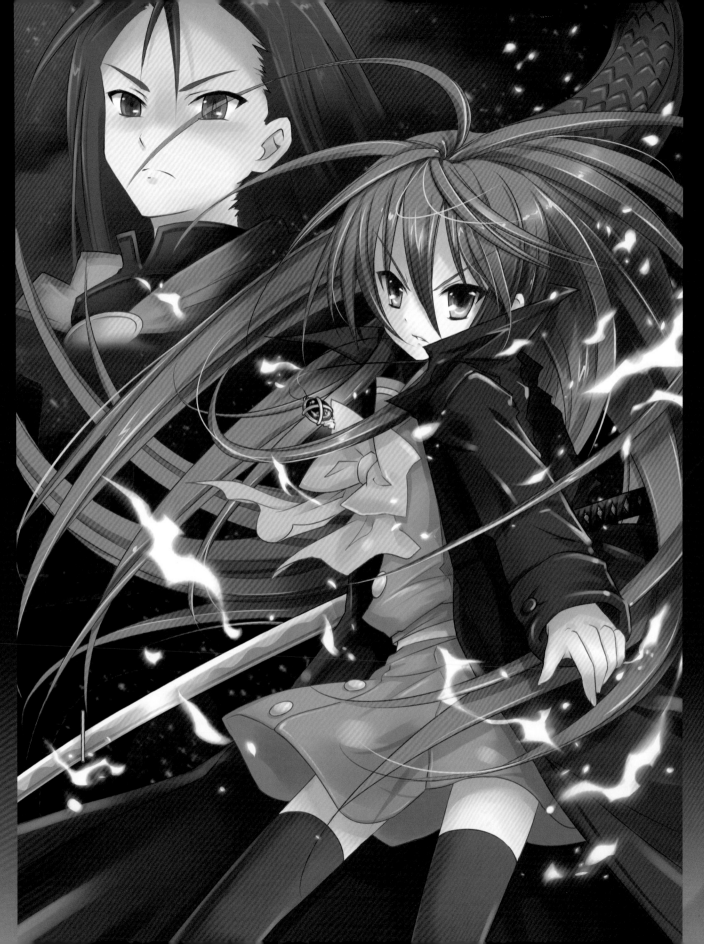

覺悟〉面對擁有與自己不同目標的悠二，徬徨與迷茫占據了心靈的每一處縫隙，「站起來阿，夏娜！」那道聲音像雷鳴般響起，又像閃電般慣穿自己的意志。沒錯⋯該面對的還是要面對，我要改變這一切。

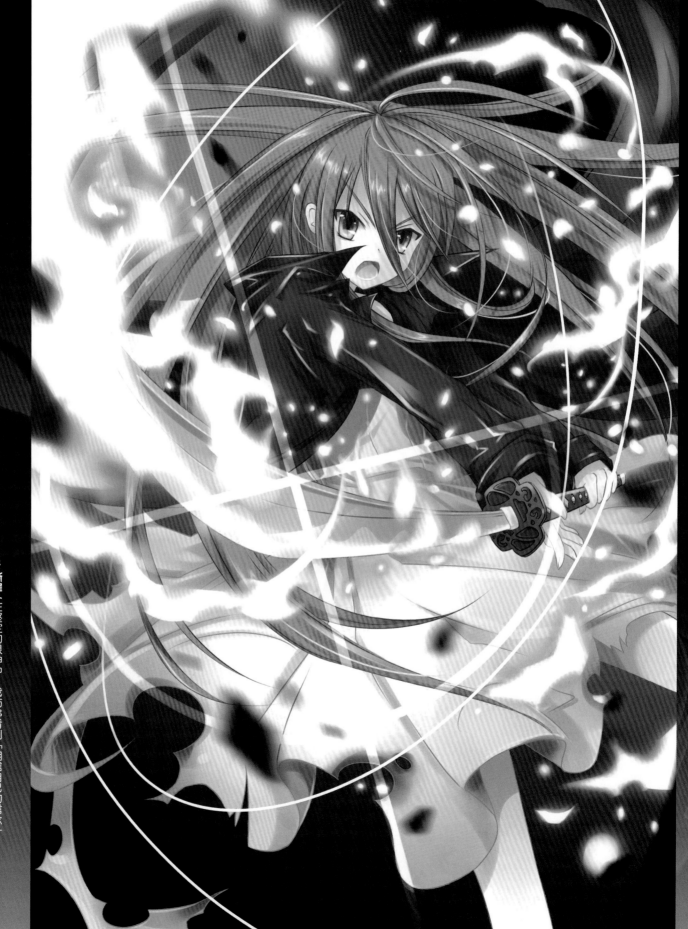

斷罪～在堅定的眼神中，我彷彿看到「相信自己的信念」化作一把能斬斷一切的火焰之刃，創造出一條名為「未來」的道路。

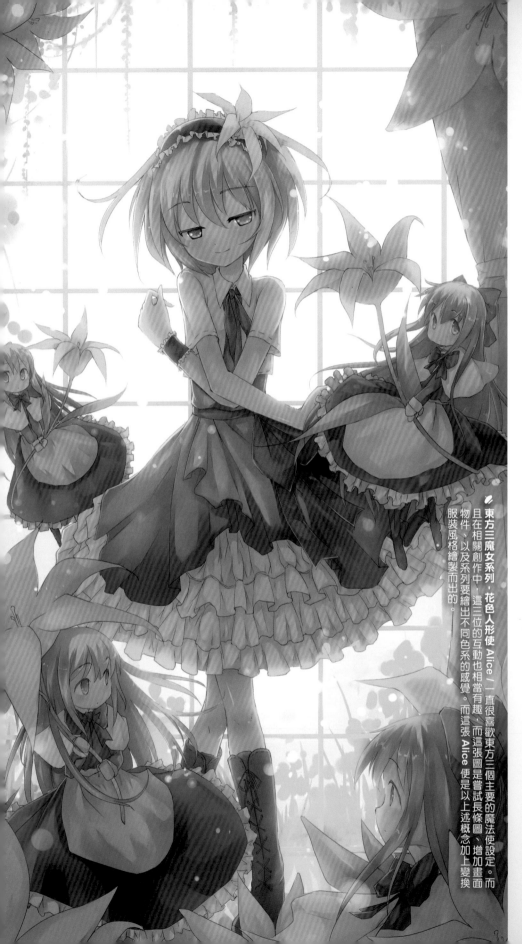

東方三魔女系列‧花色人形使 Alice／一直很喜歡東方三個主要的魔法使設定。而且在相關創作中，這三位的互動也相當有趣，而這張圖是嘗試長條圖、增加畫面物件、以及系列要繪出不同色系的感覺。而這張 Alice 便是以上述概念加上變換服裝風格繪製而出的。

水俏

繪師聯絡方式

個人網頁：http://blog.yam.com/fred04142
Pixiv：http://www.pixiv.net/member.php?id=1391233
噗浪：http://www.plurk.com/fred04142
實況：http://zh-tw.justin.tv/fred04142

近期狀況

一直在忙碌於精進繪畫能力與出版新刊，
最近也開始在玩噗浪跟賈斯汀實況繪圖。
歡迎來這兩個地方找我聊天 :D
(偶爾會有忙碌無法回應的情況，請見諒)

近期規劃

目前正過著接案與繪製同人本的生活 :D
FF18 出了小圓本
FF19 出了東方童話本
FF20 預定想畫東方的愛莉絲專題本，敬請期待 ^^

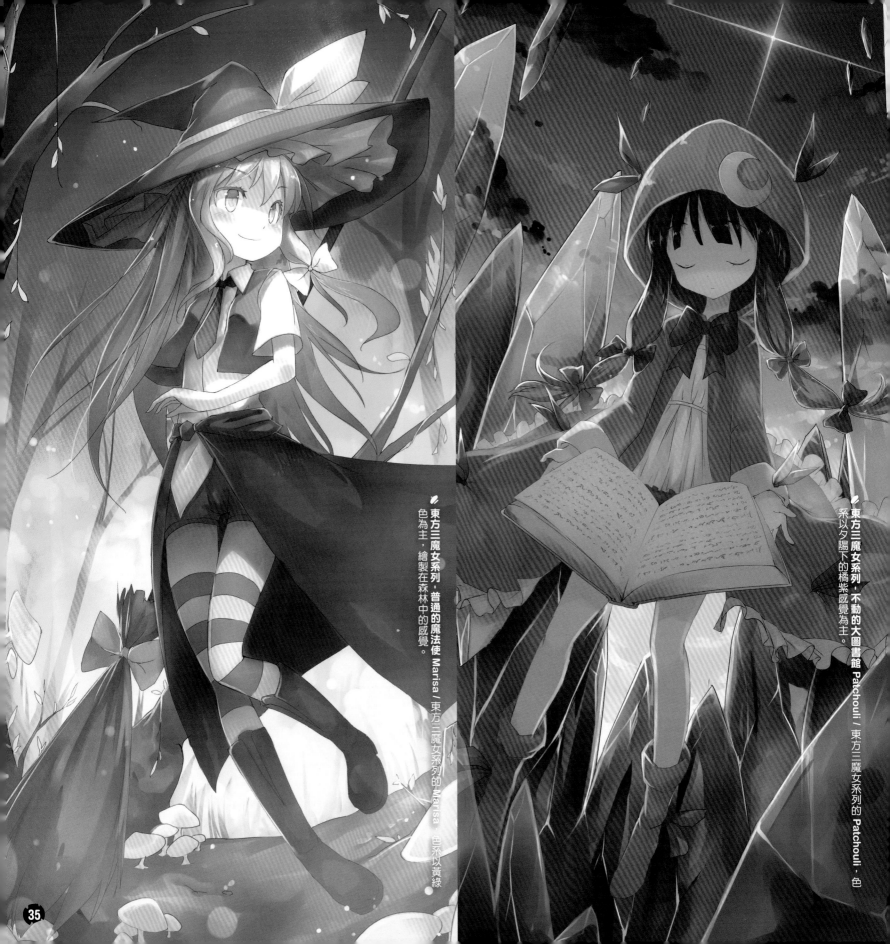

東方三魔女系列・普通的魔法使 Marisa／東方三魔女系列的 Marisa，色系以黃綠色為主，繪製在森林中的感覺。

東方三魔女系列・不動的大圖書館 Patchouli／東方三魔女系列的 Patchouli，色系以夕陽下的橘紫感覺為主。

東方童話本內頁之一 /2012 寒假場，FF19 出刊的東方童話本這是第一次嘗試在插畫本內加入故事劇情並且採取章節各自獨立故事的繪本。這也是我一直想要走的插畫本方向。之後出的新刊都會以此為標準作繪製。此圖為東方童話本內所收錄的章節之一，芙蘭小紅帽。

東方童話本內頁之二、東方童話本內所收錄的章節之一，穿長筒靴的阿燐。

東方童話本內頁之三〉東方童話本內所收錄的章節之一，糖果屋。

委託稿－星耀學園插畫繪製－學生會〉此圖已獲委託案主同意刊登，星耀學園圖稿之一，目前正在繪製的委託稿系列，星耀學園插畫繪製－學生會，之後有更多的創作會一併放上來。:D

委託稿－星耀學園插畫繪製－不可思議探險社〉此圖已獲委託案主同意刊登，星耀學園圖稿之二。目前正在繪製的委託稿系列，星耀學園插畫繪製－不可思議探險社，

🖊 SABER /
塗鴉…看 F/Z 小說某章情節時，覺得重機幹架好帥 >W<

草熊 GrassBear

繪師聯絡方式
個人網頁：http://blog.yam.com/grassbear

近期狀況
都沒有新圖…因為快統測了 … 結束
之後一定會好好彌補這段空缺 TWT

近期規劃
考好統測 TWT 也祝各位考生考試順利～

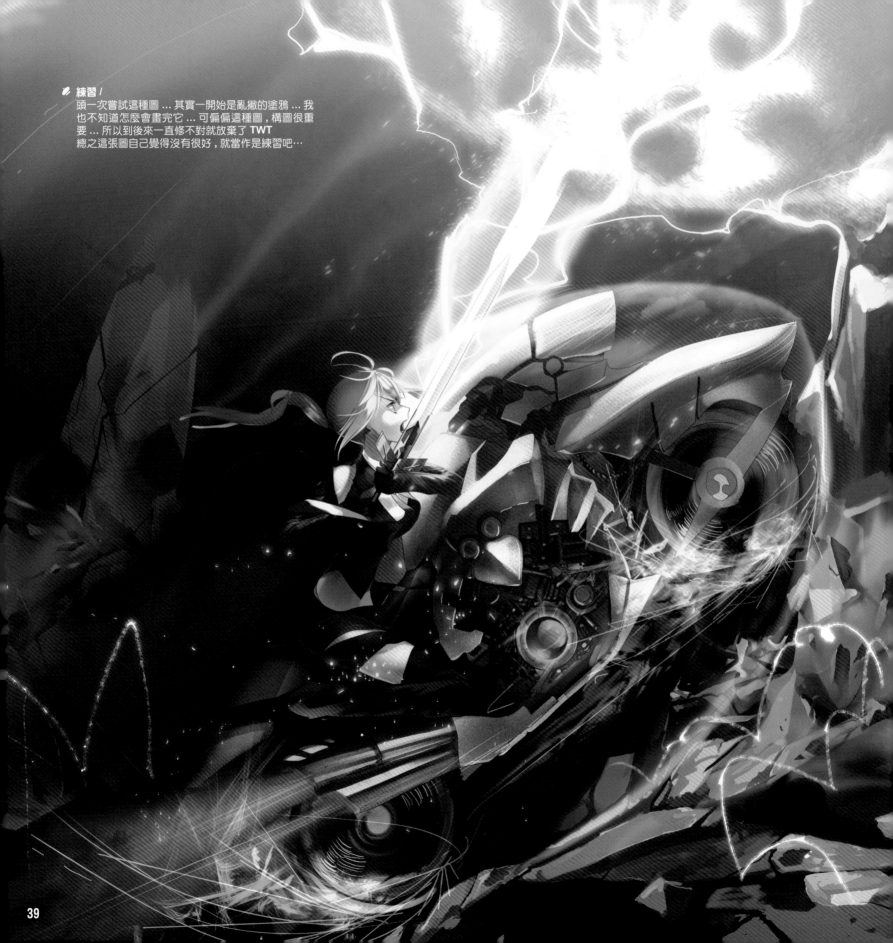

練習!
頭一次嘗試這種圖 ... 其實一開始是亂撇的塗鴉 ... 我
也不知道怎麼會畫完它 ... 可偏偏這種圖，構圖很重
要 ... 所以到後來一直修不對就放棄了 TWT
總之這張圖自己覺得沒有很好，就當作是練習吧…

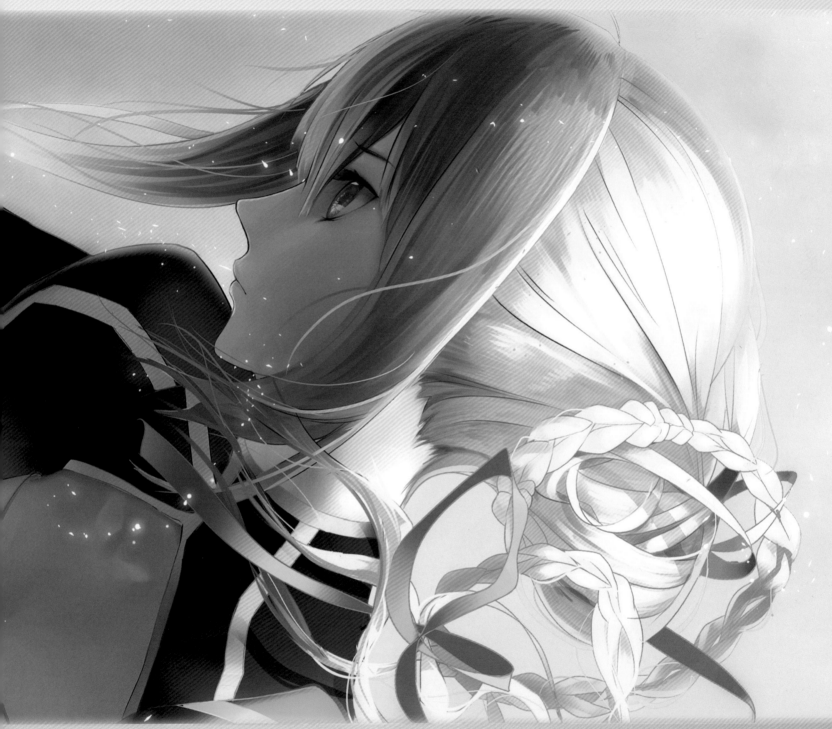

SABER / 喜歡 saber 凜然的氣質…
我對這角色是，一開始覺得還不錯，後來越看越美啊～

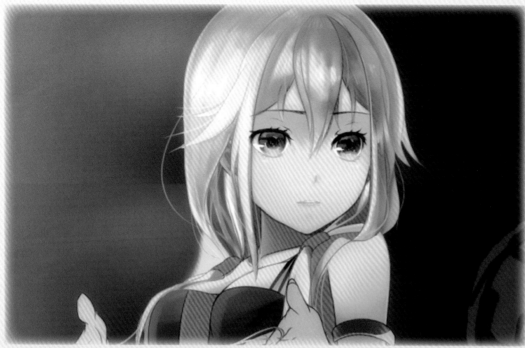

✎ 祈 / 棄稿中的祈……不知哪時我才會想畫完她…（被打

✎ SABER / 快考試了…因此暫時不打算完成她了 TWT

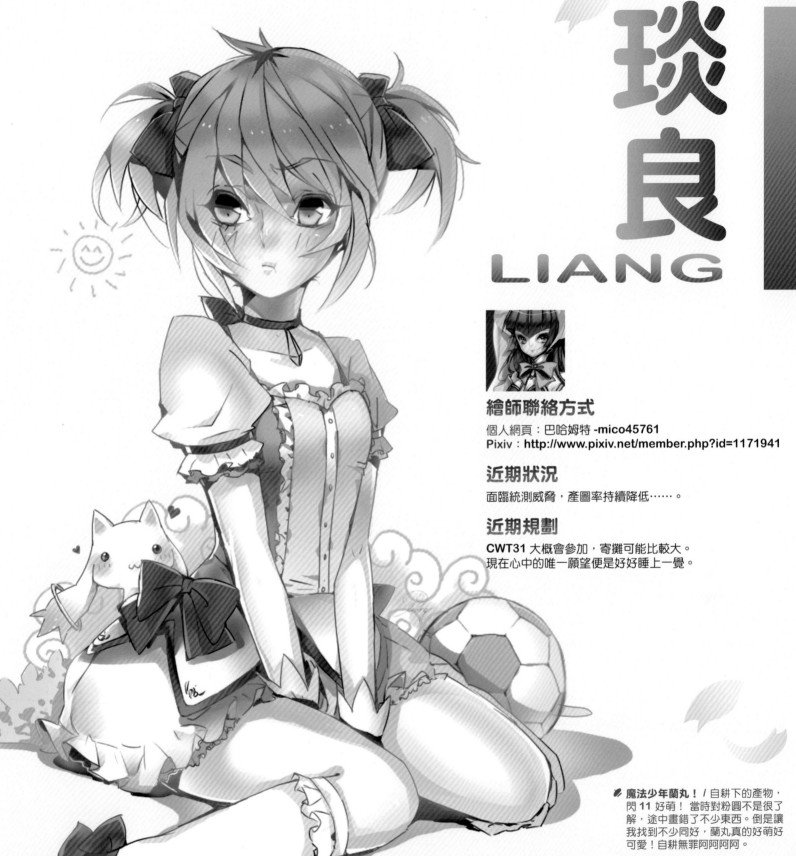

琰良
LIANG

繪師聯絡方式
個人網頁：巴哈姆特 -mico45761
Pixiv：http://www.pixiv.net/member.php?id=1171941

近期狀況
面臨統測威脅，產圖率持續降低……。

近期規劃
CWT31 大概會參加，寄攤可能比較大。
現在心中的唯一願望便是好好睡上一覺。

魔法少年蘭丸！/ 自耕下的產物，
閃 11 好萌！ 當時對粉圓不是很了
解，途中畫錯了不少東西。倒是讓
我找到不少同好，蘭丸真的好萌好
可愛！自耕無罪阿阿阿。

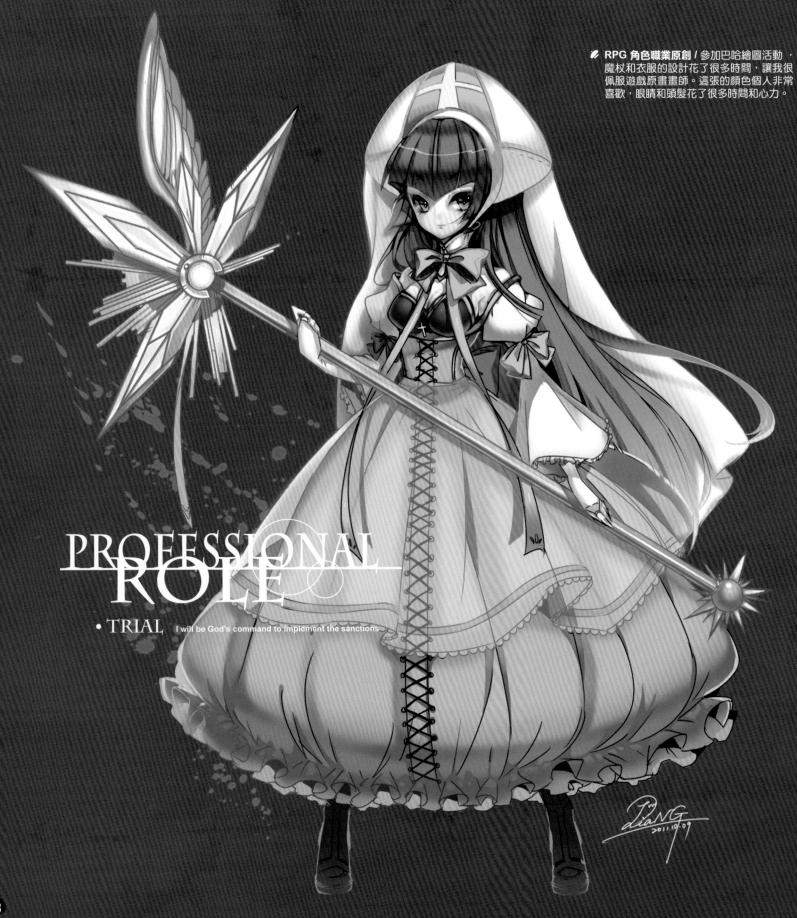

RPG 角色職業原創 / 參加巴哈繪圖活動，魔杖和衣服的設計花了很多時間，讓我很佩服遊戲原畫畫師。這張的顏色個人非常喜歡，眼睛和頭髮花了很多時間和心力。

PROFESSIONAL ROLE

• TRIAL I will be God's command to implement the sanctions

No.508
STOUTLAND

◢PM擬人─長毛狗─參加創革PM擬人活動。睿智的老人FU實在很難表達！有圖有證據，最後確實悲劇了。能把物體的厚度畫出來很開心，最喜歡眼睛部分。

日本第一的太郎殿下一二創了朋友可口的桃太郎。骨架、構圖啥的……真是傷身又傷神！最後的整體感令我感到欣慰，沒枉費朋友的原設定這麼棒啦。

霜淇淋 ICE

繪師聯絡方式

個人網頁：
奶昔工房同人社團 -http://blog.yam.com/redcomic0220

PIXIV：
http://www.pixiv.net/member.php?id=569672

巴哈姆特：
http://home.gamer.com.tw/homeindex.php?
owner=redblue0220

近期狀況

回想 FF19 非常感謝來捧場的各位，前陣子因為比較閒所
以爆走一次出了兩本新刊，一本是友少本一本是鬼父本
(?)，也感受到繪圖速度又更上一層樓非常高興，最後也順
利完售，下個場次還請各位多多指教 +//////+
最近在忙著寫程式，玩創世神，看動畫

近期規劃

即將參加 PF16、FF20
最近想要睡覺，睡覺，睡覺

✎ FEZ 戰隊 /
　創作的主因：幫人家畫的
　創作時的瓶頸：沒有委託人要的"霸氣"的感覺
　最滿意的地方：線稿工程浩大 XD

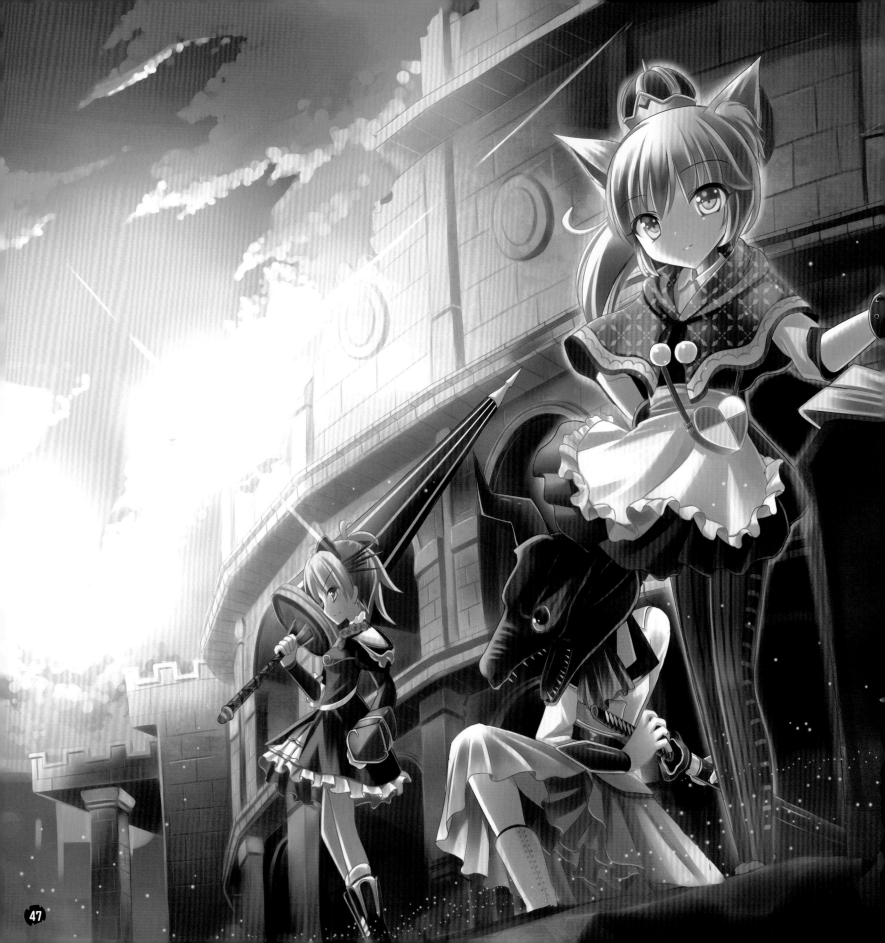

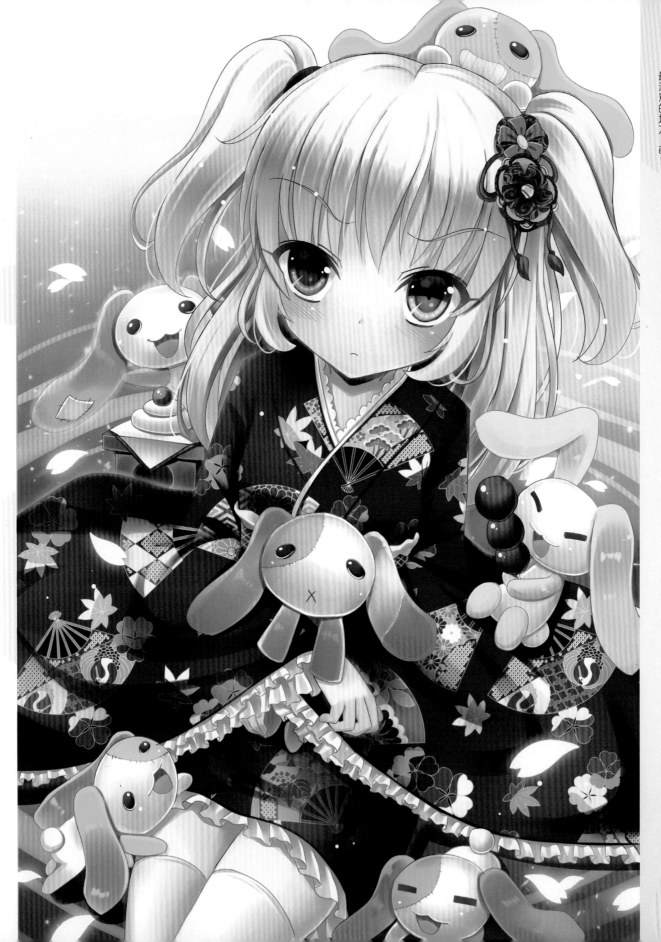

和服小鳩~小鳩讚!!
創作時的瓶頸::背景換了很多次,結果最後反而用最單純的 XD
最滿意的地方::萌!!

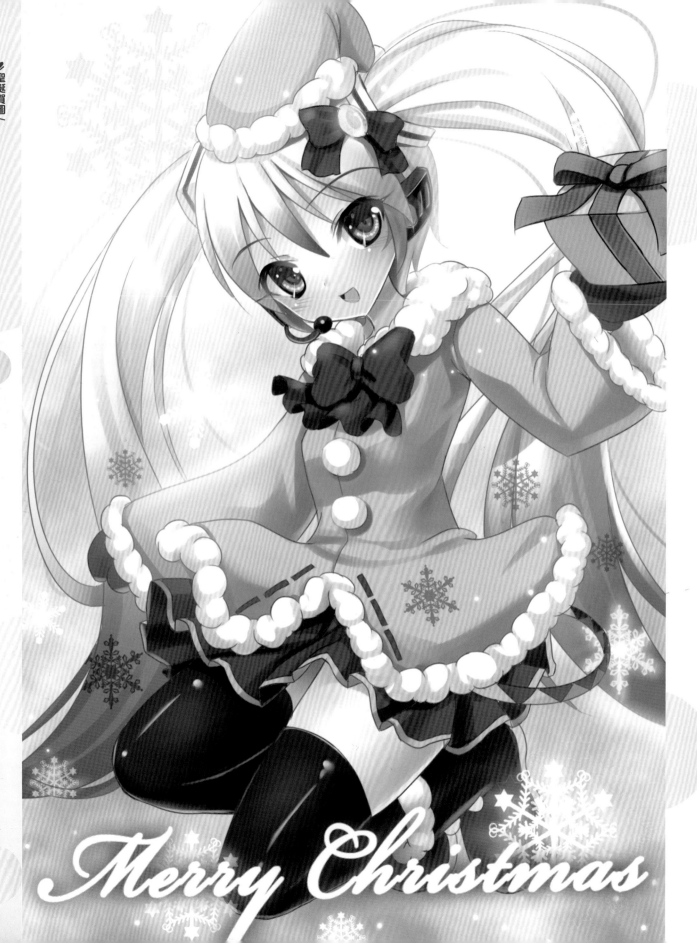

聖誕賀圖～
創作時的瓶頸：畫太慢
最滿意的地方：雪初音好可愛
+/////+

Merry Christmas

韓大可露

繪師聯絡方式

個人網頁：http://hankillu.pixnet.net/blog
噗浪：http://www.plurk.com/hankillu

近期狀況

最近是原創一直線，正在跟朋友醞釀中文交流企劃中
同時忙著讀書考英文XD

近期規劃

近期除了中文交流企劃之外，
還有在跟朋友醞釀復萌的大學擬人本～

✎ Spring Bride / 莉亞 again，雖然說她應該沒有婚紗照
　　這種東西，但是還是莫名地很想畫畫看這種感覺，加上
　　自己是窗戶控所以無論如何都想加上窗戶。

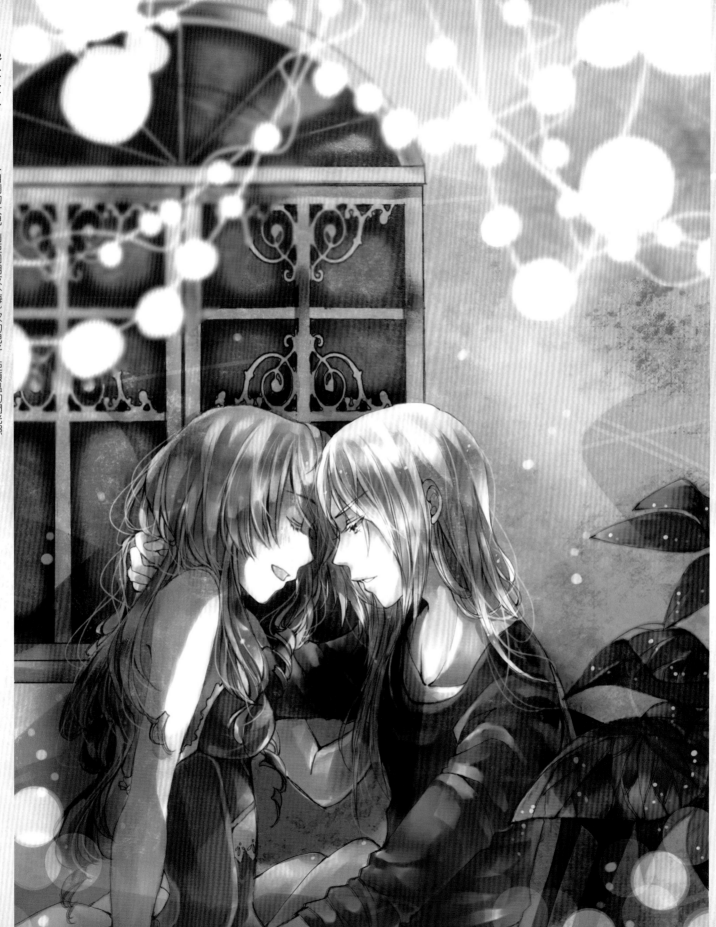

Lights in your eyes／自創的女兒‧莉亞和朋友（梅）家的兒子‧亞須溫的兒子，因為最近是原創魂大爆發，所以新圖都是兒子女兒的萌照（掩面），亞須溫的閃光照，

51

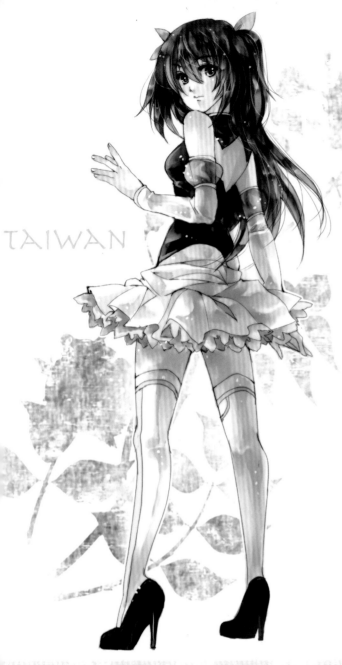

TAIWAN

✎ 藍澤灣 /APH 同人，去年萬聖節很紅的灣娘 cos 藍澤光
造型，順帶一提這張也是去年的稿件 ⋯⋯ 不過很喜歡這
個造型的小灣～所以憑著愛畫了

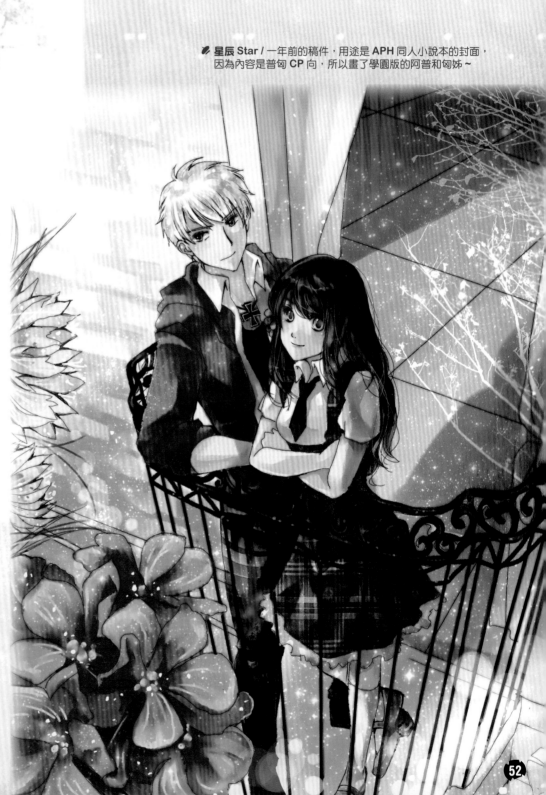

✎ 星辰 Star / 一年前的稿件，用途是 APH 同人小說本的封面，
因為內容是普匈 CP 向，所以畫了學園版的阿普和匈姊～

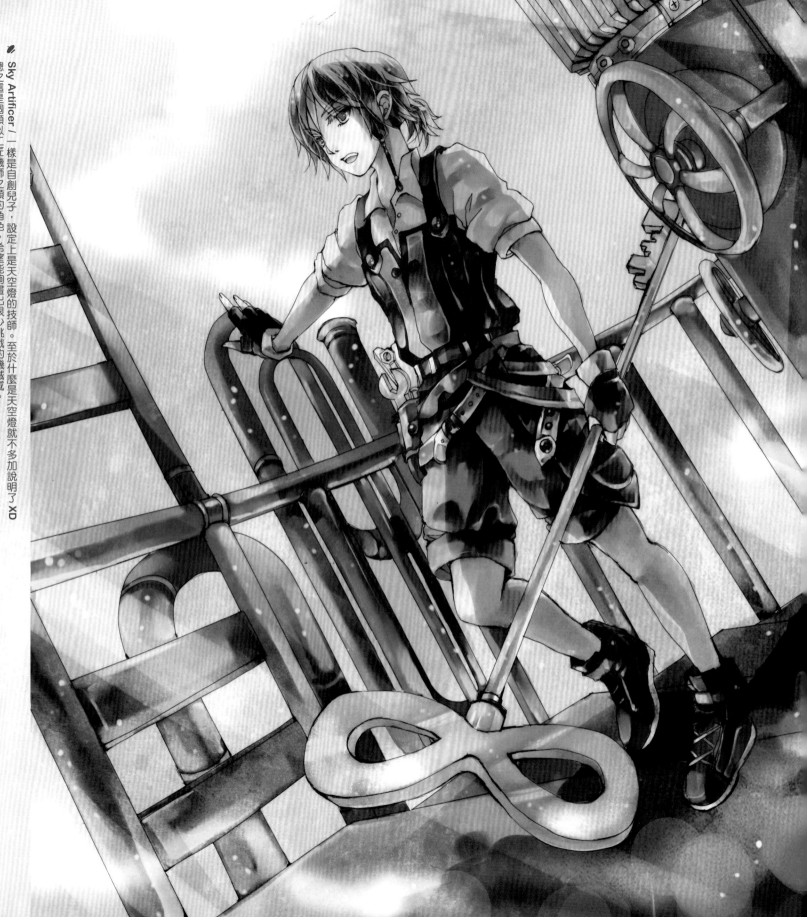

Sky Artificer／一樣是自創兒子，設定上是天空燈的技師。至於什麼是天空燈就不多加說明了 XD 總之這是個類似工匠機師之類的角色。希望能夠畫出很少挑戰的機械感。

夜貓＋喵依

雙貓屋

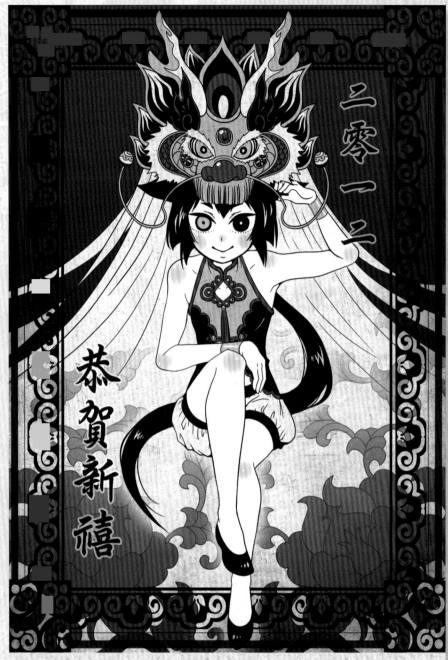

二零一二

恭賀新禧

2012 HAPPY NEW YEAR!

繪師聯絡方式

個人網頁：http://blog.yam.com/nightcat
噗浪：http://www.plurk.com/meow_nightcat

近期狀況

最近嘗試了不同的上色來進行創作，結果作品風格感覺好雜呀？！以往都是畫同人居多，現在想試著多畫些原創！不過還是畫同人的愛比較大～哈哈，順帶一提現在熱愛著Unlight///

近期規劃

想嘗試許多不同風格的電繪方式，也想試著練習畫背景，有好多好多東西等著我們去嘗試與發現，給自己一點勉勵☺

✎ 2012 恭賀新喜／
畫給朋友的賀年卡圖樣，今年是龍年，所以畫了自我流(?)的舞龍舞獅造型來應景一下 XD

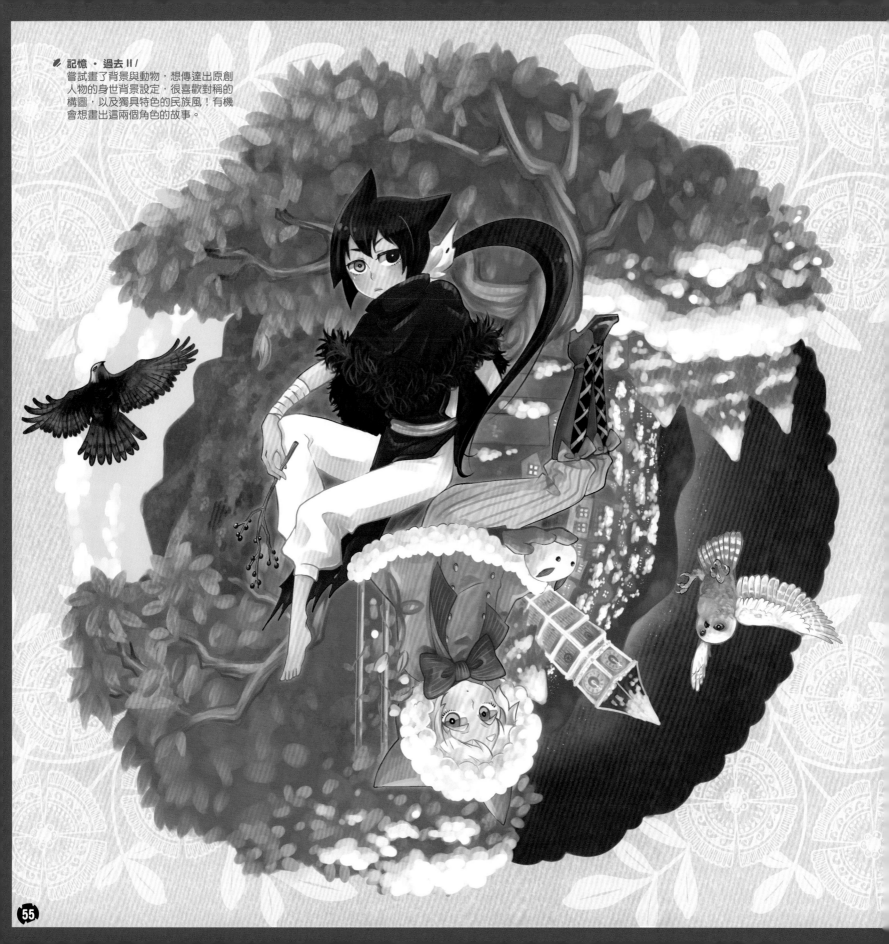

記憶 ‧ 過去Ⅱ／
嘗試畫了背景與動物，想傳達出原創
人物的身世背景設定，很喜歡對稱的
構圖，以及獨具特色的民族風！有機
會想畫出這兩個角色的故事。

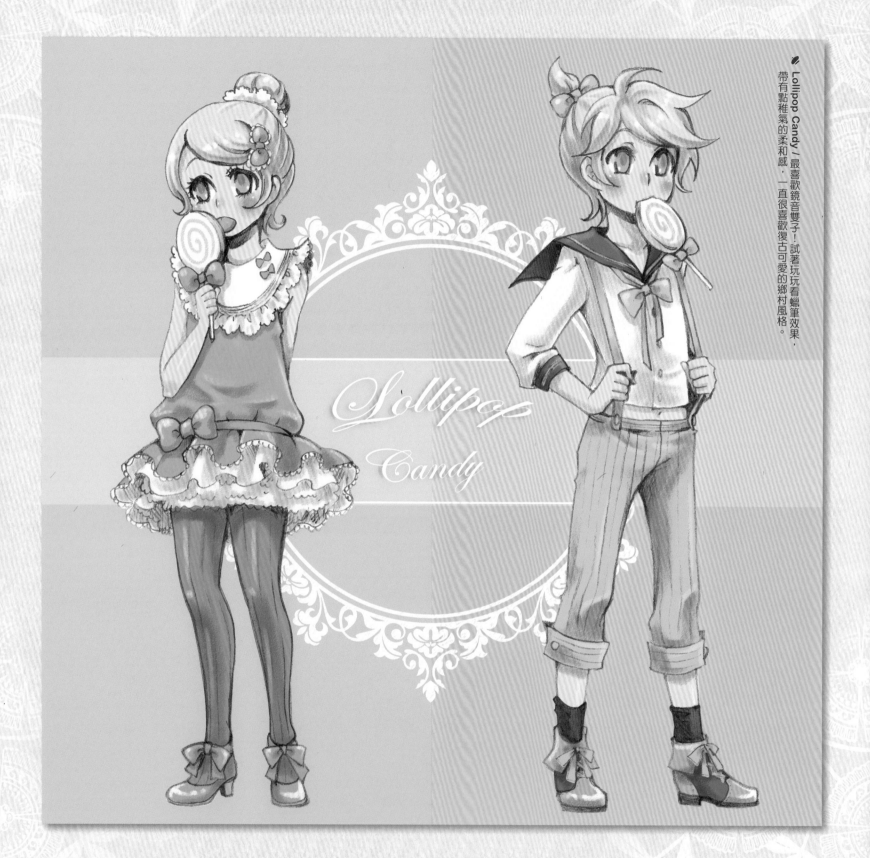

Lollipop
Candy

Lollipop Candy／最喜歡鏡音雙子！試著玩玩看蠟筆效果，帶有點稚氣的柔和感，一直很喜歡復古可愛的鄉村風格。

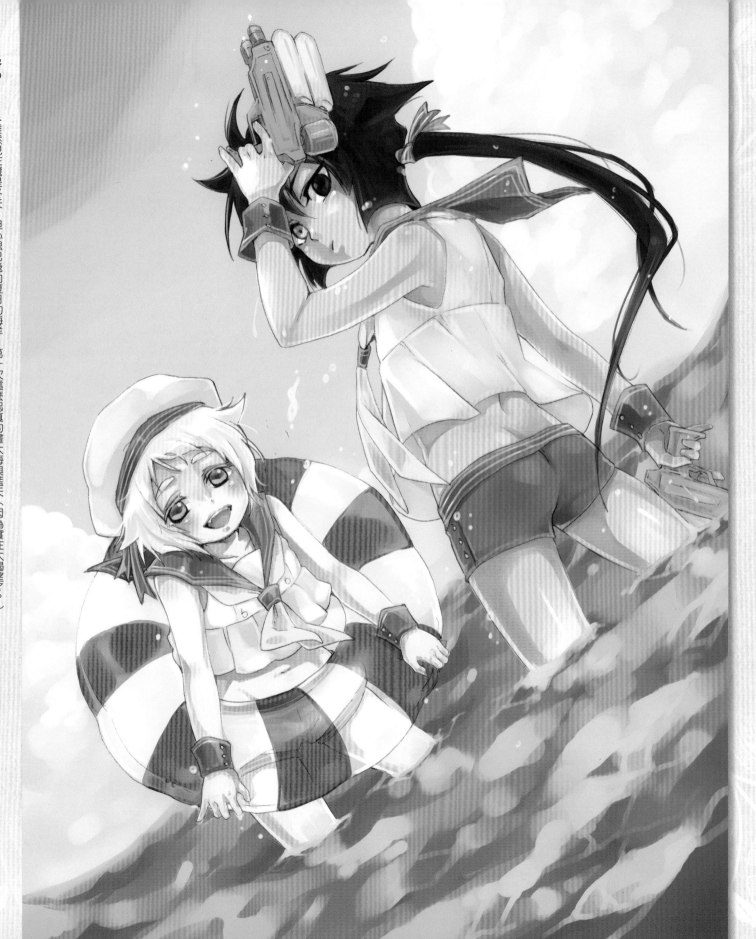

「Summer」雖然現在還是冬天，但心思已飛向夏日的海洋～第一次這麼認真的畫大海與藍天（因為實在太渴望了？）然後很私心地讓自創角色穿上最喜歡的水兵服！儘管夏天還沒到，不過能畫張圖乾乾過癮也不錯啦！

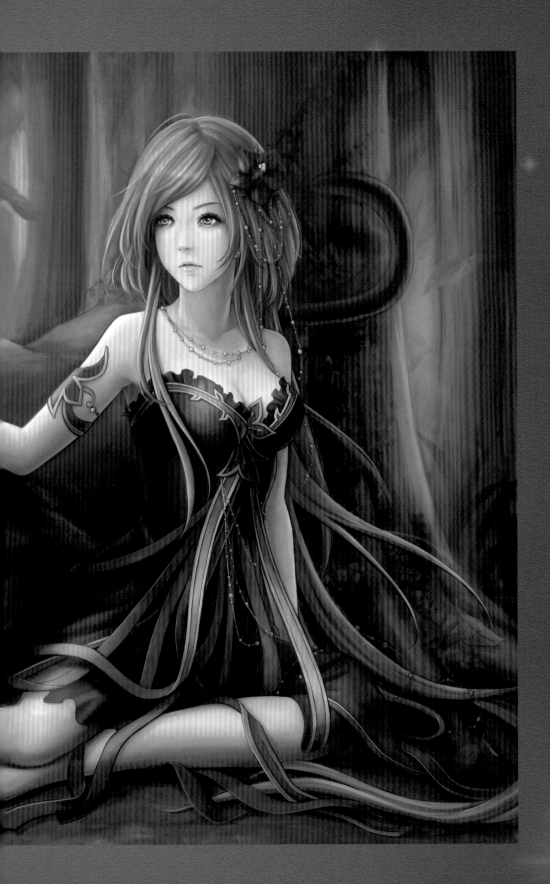

Simi

個人簡介

畢業／就讀學校：
淡大日文系

曾參與的社團：
掛名漫研社，說掛名是因為後來
忙學會都沒去社團…

個人網頁：
http://flavors.me/simi
http://simiart.pixnet.net

繪圖經歷

啟蒙的開始：
跟很多人一樣，因為喜歡看漫畫卡通，
所以就學著畫，久了就畫出一些心得
來。

學習的過程：
黑秀網論壇還在的時候，裡面的前輩朋
友們給了我許多寶貴建議及勉勵，讓我
的作品從不堪入目開始慢慢進化 XD

未來的展望：
明白自己還有許多不足之處，希望能不
斷的進化再進化！

山鬼／創作的主因：某日腦海中一直出現楚辭九歌中的山鬼……有種如果再不畫就會被詛咒的感覺。創作時的瓶頸：因為不太常畫動物，那隻豹讓我煞費苦心啊。最滿意的地方：人物造型。

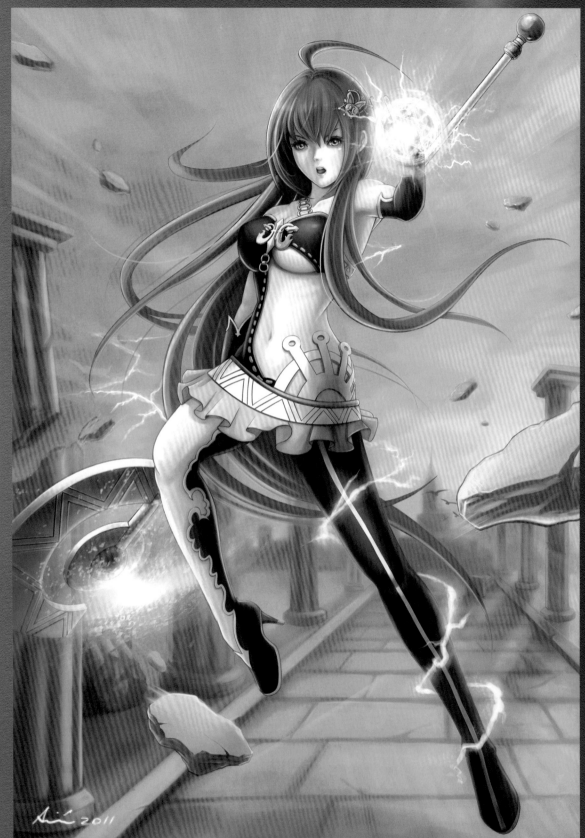

聖殿守護者／創作的主因：想要畫魔法師。創作時的瓶頸：姿勢。最滿意的地方：服裝。

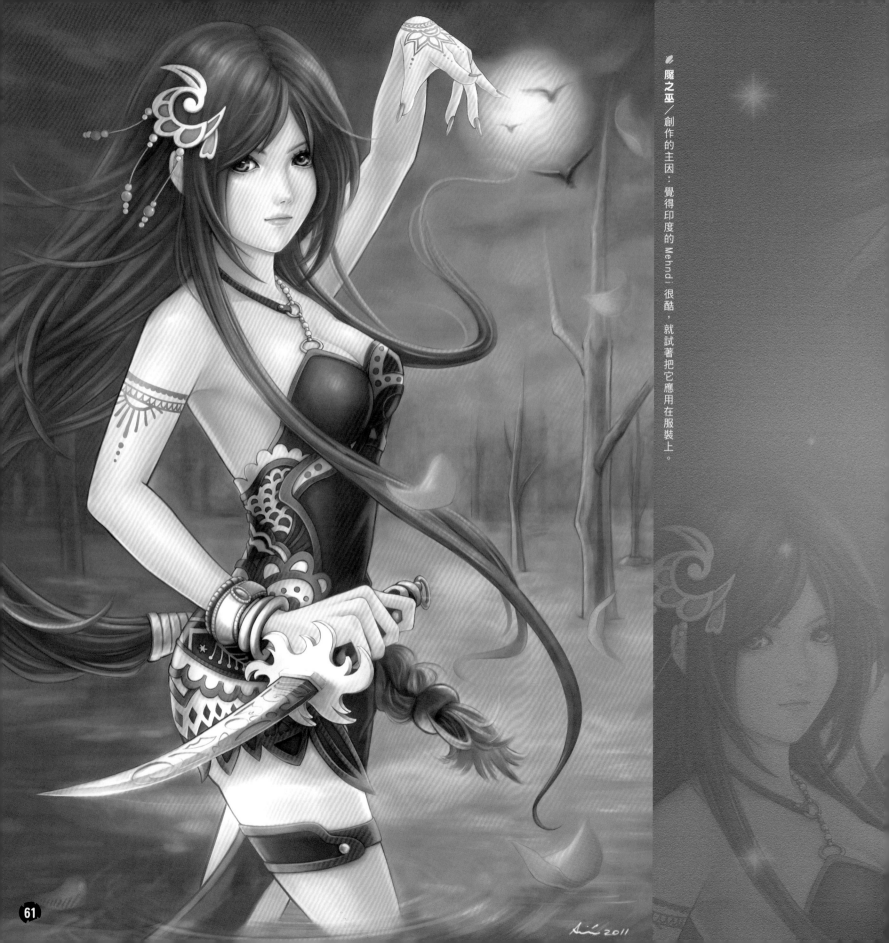

魘之巫／創作的主因：覺得印度的 Mehndi 很酷，就試著把它應用在服裝上。

菊花新娘／創作的主因：看了士林官邸的菊花展，覺得菊花的花形很有禮服的感覺。最滿意的地方：造型有趣。

牡丹新娘／創作的主因：主要是想用用看客家花布的題材～也能跟菊花新娘湊系列。最滿意的地方：服裝設計。

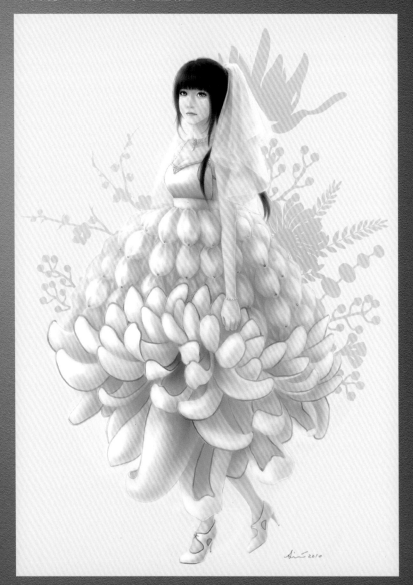

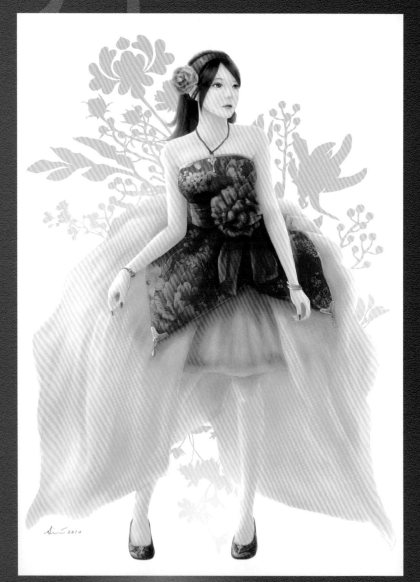

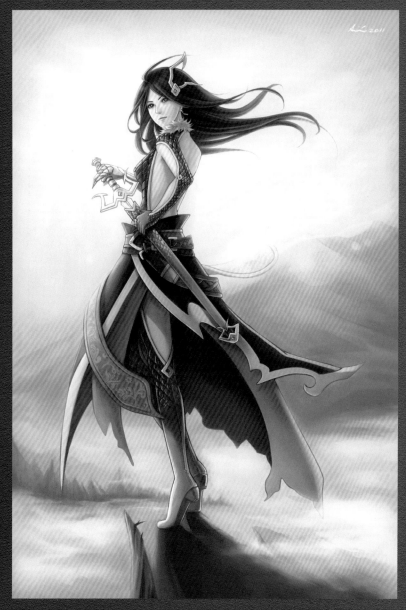

雲襲／創作的主因：因應龍年～想要畫出龍甲的造型。創作時的瓶頸：背景。最滿意的地方：整體造型及氣質。

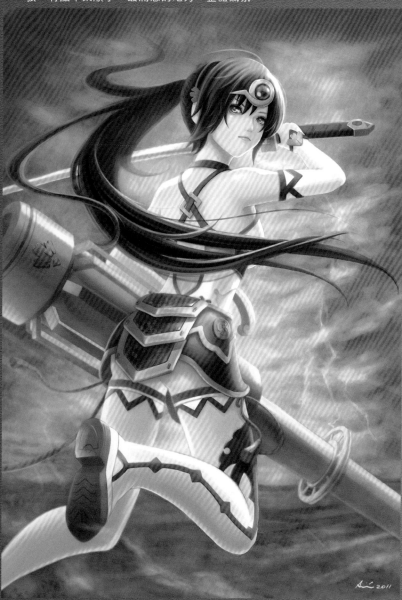

戰國／創作的主因：參加 pixiv 的戰國大戰。創作時的瓶頸：轉變風格的第一張，有點不太順手。最滿意的地方：整體氣氛

Simi

個人簡介

畢業 / 就讀學校：
中華大學
E-mail：
junsui0728@gmail.com
Pixiv id：
junsui0728@gmail.com
巴哈姆特 id：
louyun790728

純粹Junsui

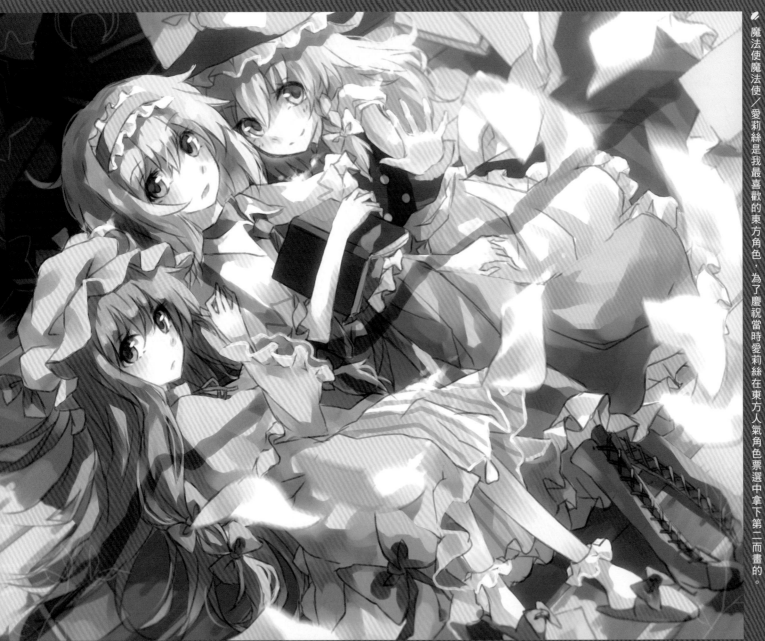

魔法使魔法使／愛莉絲是我最喜歡的東方角色，為了慶祝當時愛莉絲在東方人氣角色票選中拿下第二而畫的。

Sweet Magic ／相信有些人可能看過這部 MMD，當初創作的理由也是因為看了這個 MMD 後，情緒值爆表，不畫不行！畫面中出現食物都是來自於歌詞中所提到的，其最苦手的地方是後頭的建築物。

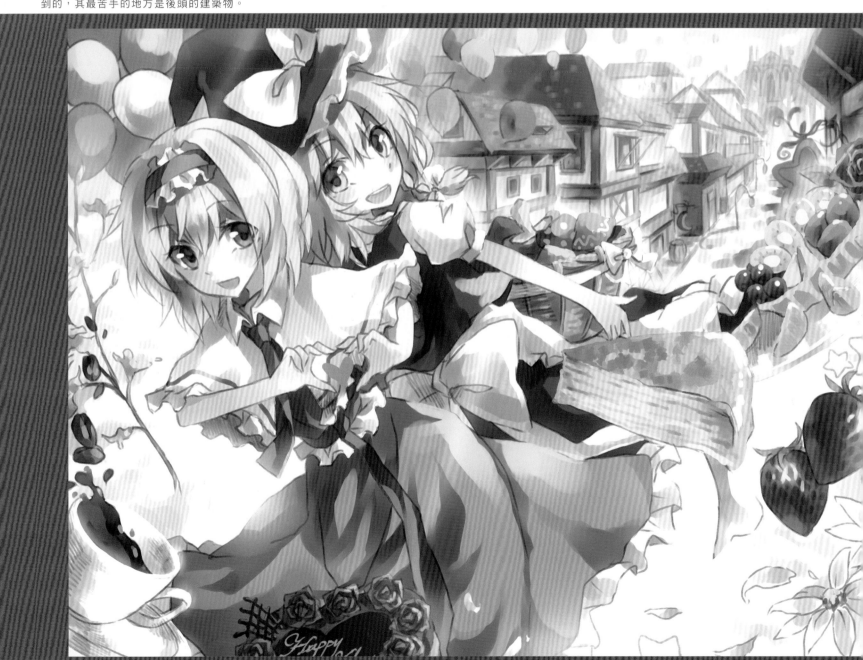

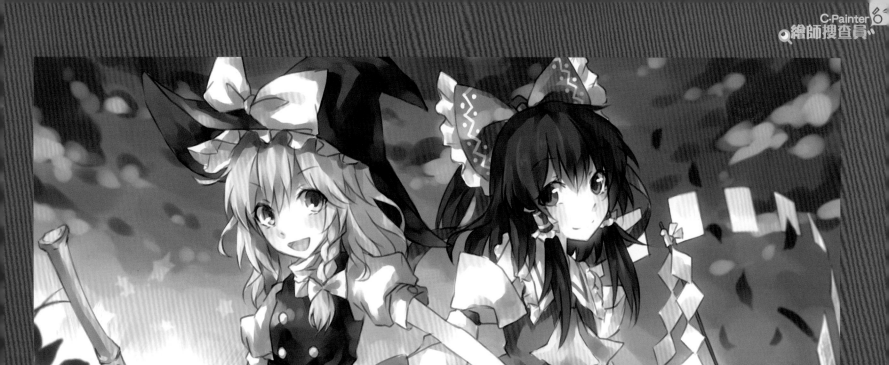

✑ 黑白紅白／去年和朋友和本的圖片之一，當時因為正面臨畢業專題的緣故，畫了很多自己不喜歡的圖，這張圖的過程對我來說根本是救贖啊～

圖經歷

啟蒙的開始：
最初只是一時興起，用滑鼠畫著一些自己喜歡的動畫角色，不知道那時中了什麼妖術，畫沒幾天後就買了繪圖板。後來接觸了東方 Project 這個作品，對於作品中的角色、背景及音樂有著無比的熱忱，從這刻起我對繪圖的興趣力大增，是至今持續讓我作畫的精神支柱！！

學習的過程：
我的老師就是 pixiv 上的各位繪師，從最初到現在這兩年來的每一天，學校上電腦課趁著老師切畫面的時候看、普通教室上課用平板電腦看（不良示範…），在 pixiv 瀏覽作品可說是我生活的一部分。可能有人會說光看圖能學到什麼？我自己認為一張好的作品，其內容遠勝過一本教學書籍。

未來的展望：
其實我對未來沒什麼想法，只希望自己能夠越來越進步吧？哈哈哈…。

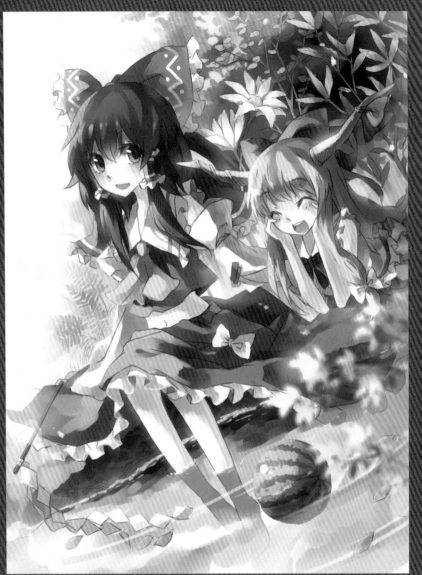

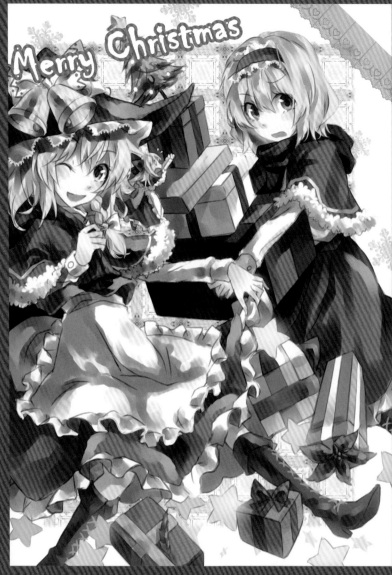

靈夢萃香／因為本身很容易過敏，只要天氣稍微有個變化就會一直流鼻涕，所以畫了一張看起來暖和一點作品，算是期盼好天氣趕快來臨吧…？

聖誕詠唱／情人節為了應景而畫的，也是我第一次為了配合日子畫的賀圖，既然是情人節，那當然要畫幻想鄉中最恩愛的配對才行（羞）。

我欲的巫女／東風谷 早苗，是位對自己
能力很有自信的少女，也是我最欣賞她的
一點。我也希望我能有這份自信啊啊啊。

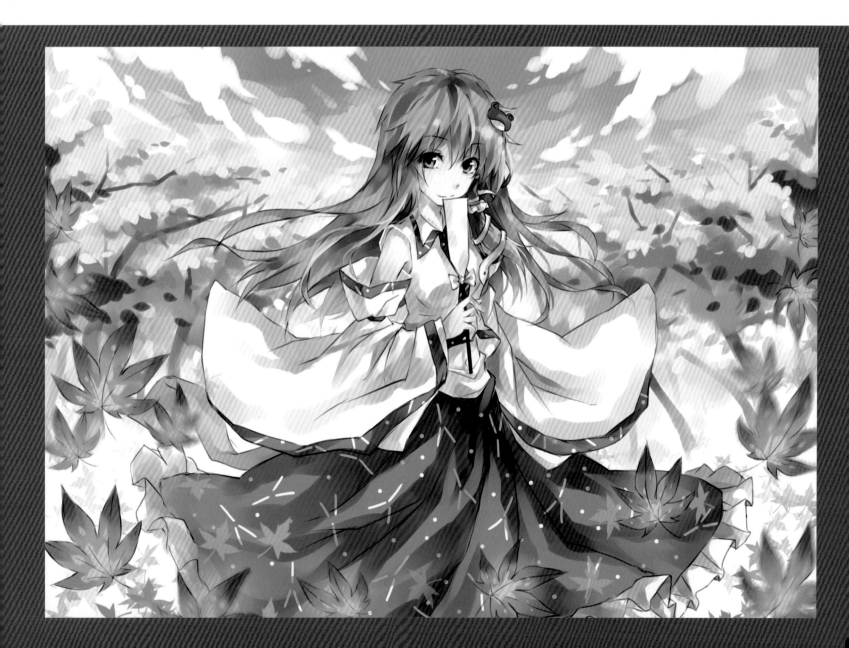

祭祀風的人／聽了某首同人曲後，情緒高漲的情況下完成的。好像每次作畫的理由都是因為突然超喜歡某個角色的原因才畫的…（汗）

Junsui
純粋

難以駕馭的神之火／其實也是因為聽了某首音樂後…，個人非常喜歡 烏路 空的人設，帥氣的外表下卻有相反的性格。

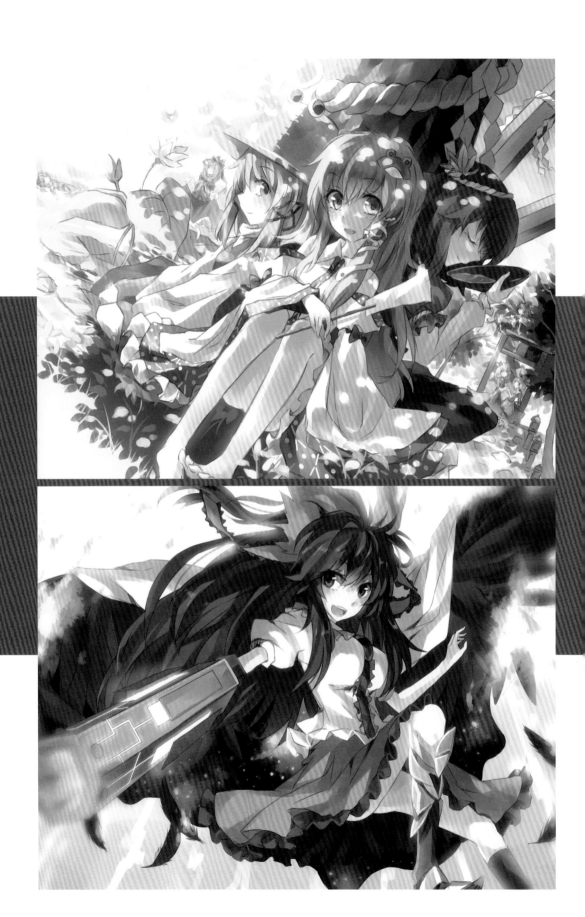

悠綺

A.Yuuki

個人簡介

畢業 / 就讀學校：
幻影旅團
E-mail：
e-mail: a.yuuki7@gmail.
com
Pixiv：
http://www.pixiv.net/
memberphp?id=1586625
Yam：
http://blog.yam.com/
akikawayuuki

少女與龍／想表現 Lolita 魔女與龍和平共
存的光景。

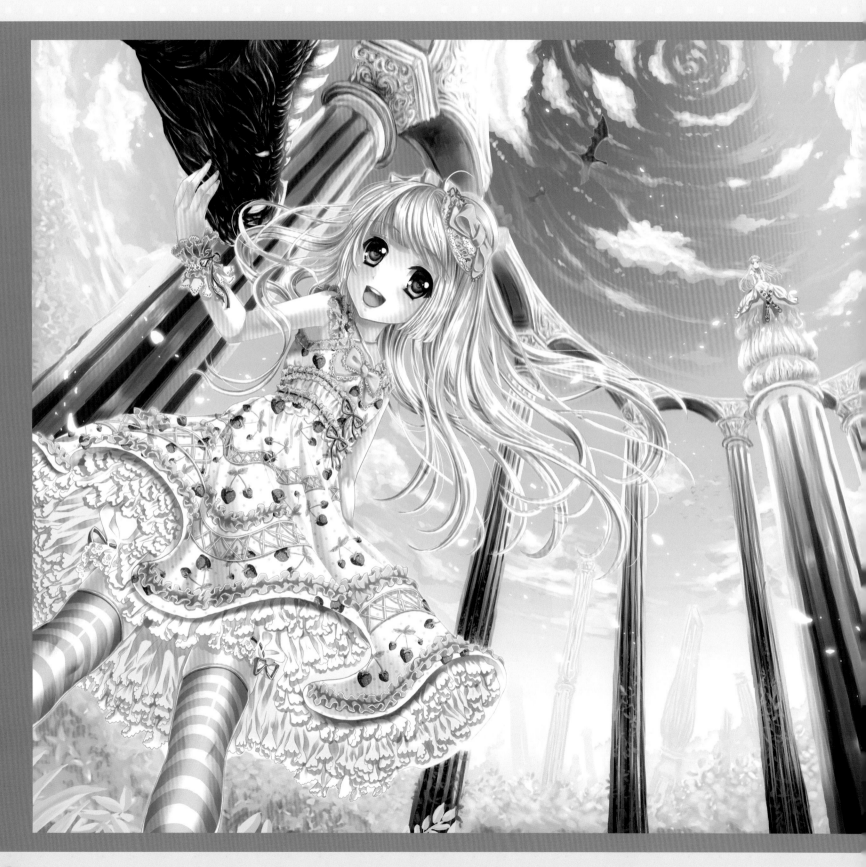

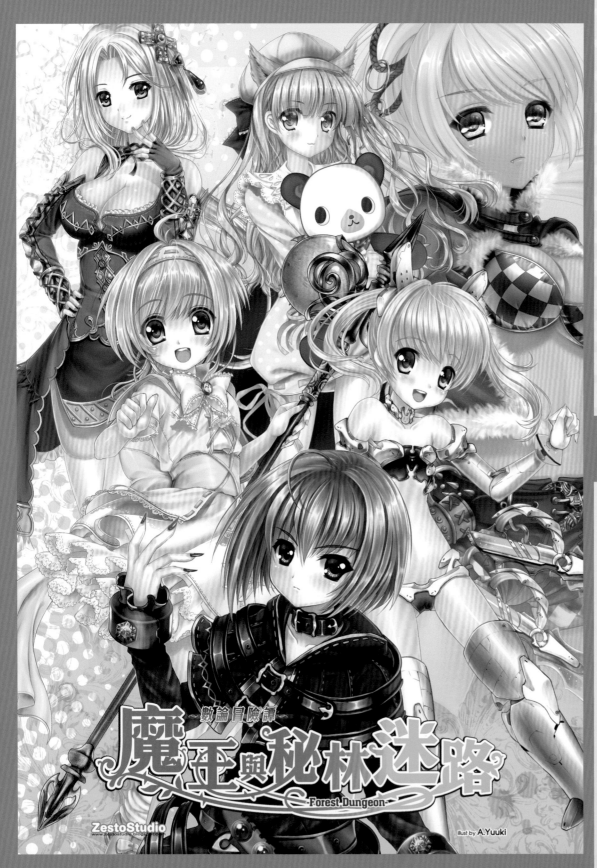

魔王與秘林迷路／參與的原創同人遊戲的人物集合。每個角色都花了很多心思設計造型。

繪圖經歷

啟蒙的開始：
幼稚園老師教的中國龍。
學習的過程：
自學。
未來的展望：
希望能進步得更快、能隨心所欲畫出想表達的圖像。

Freedom／自由、慵懶的感覺和吃不完的甜點，如果不要考慮清理問題，這樣放鬆的感覺真好呢。

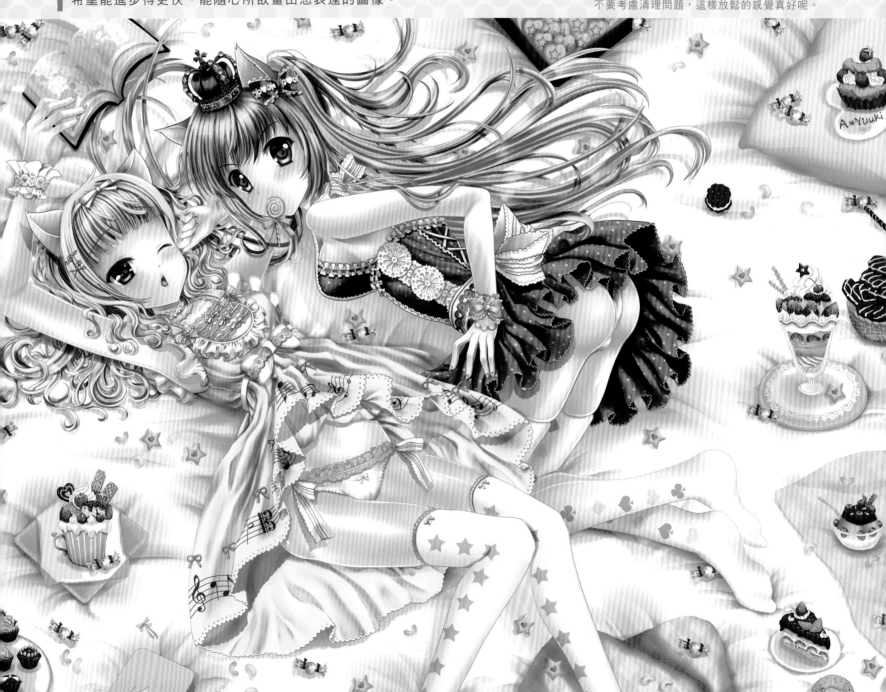

🖊意外／不小心看見了正在更衣的少女。某遊戲外包工
作的事件圖。

🖊感謝／為原創遊戲《魔王與秘林迷路》設計的角色-
月雯,這張圖是為了感謝玩家對她的支持。

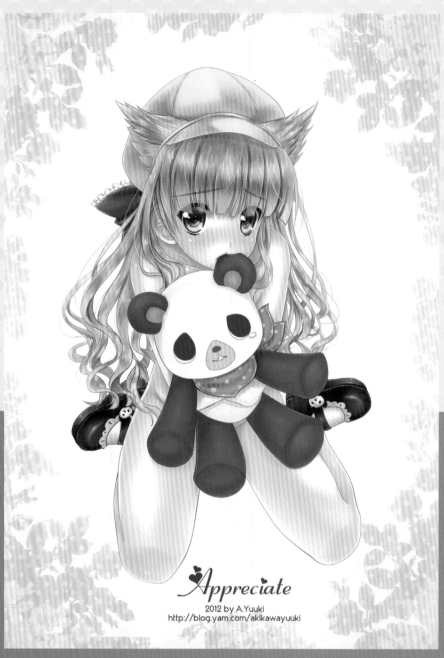

Appreciate
2012 by A.Yuuki
http://blog.yam.com/akikawayuuki

睡不著的小孩／半夜被睡不著的小孩叫醒，請說故事
給她聽吧。某遊戲外包工作的事件圖。

跌倒了／某遊戲外包工作的事件圖。不小心在走廊上
撞到了小女孩。

其他資訊

曾出過的刊物：
（原創遊戲）魔王與秘林迷路

為自己社團發聲：
目前參與原創同人遊戲-《魔王與秘林迷路》的人物設定外包，最近公開了新試玩版和追加
兩位新角色的資料片，歡迎大家下載試玩～。新作陸續製作中，還請多多指教，謝謝。

個人簡介

Blog：
http://blog.yam.com/
darkthubasa

Yam：
http://blog.yam.com/
lacrimosakimu

Souki
葬　希

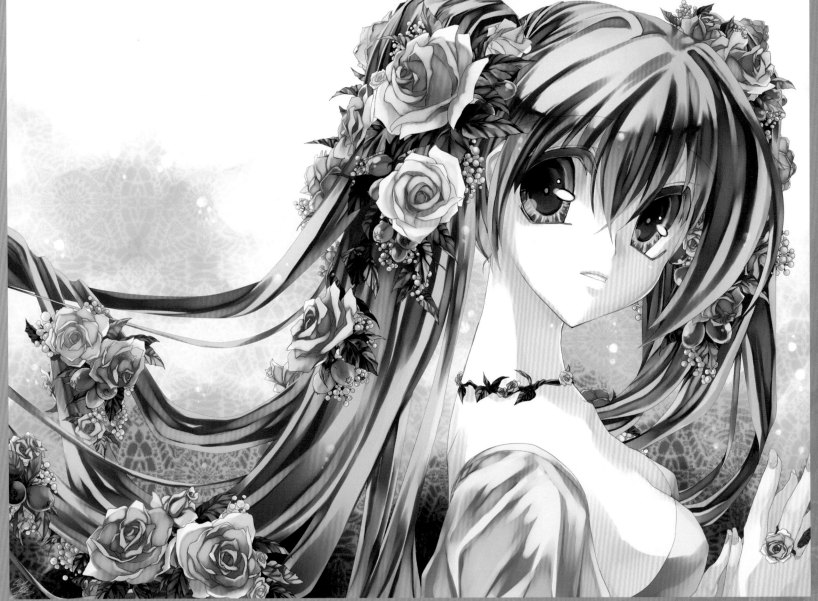

■ 奇蹟之聲／39 Miku 日的賀圖，藍玫瑰的花語代表奇蹟！最苦手的大概就是滿滿的花……畫到我眼都瞎了。

啟蒙的開始：
第一次會想畫這樣的圖大概是小時候看哥哥玩單機 RPG 遊戲而開始的，被裡面的角色設計跟故事大大吸引，希望自己以後也能創作出這樣的事物。

✎ 歡迎來到我可愛的部屋！／瑪奇大女兒第一次在遊戲裡標房屋的賀圖，當時也買了新的洋裝（愛心）給背景畫線的時候傷透了腦筋，還好這張沒胎死腹中（遮臉）

✎ 七夕娜歐／我主要玩的 OLG(瑪奇) 的最著名 NPC! 很少上色會這麼暗，為了搭配黑夜，所以陰影也用了深色。

✎ 解密／感覺上不是最熱門的曲子都容易煞到我，我畫的 LEN 好像都比較蒼老 …（反省）。

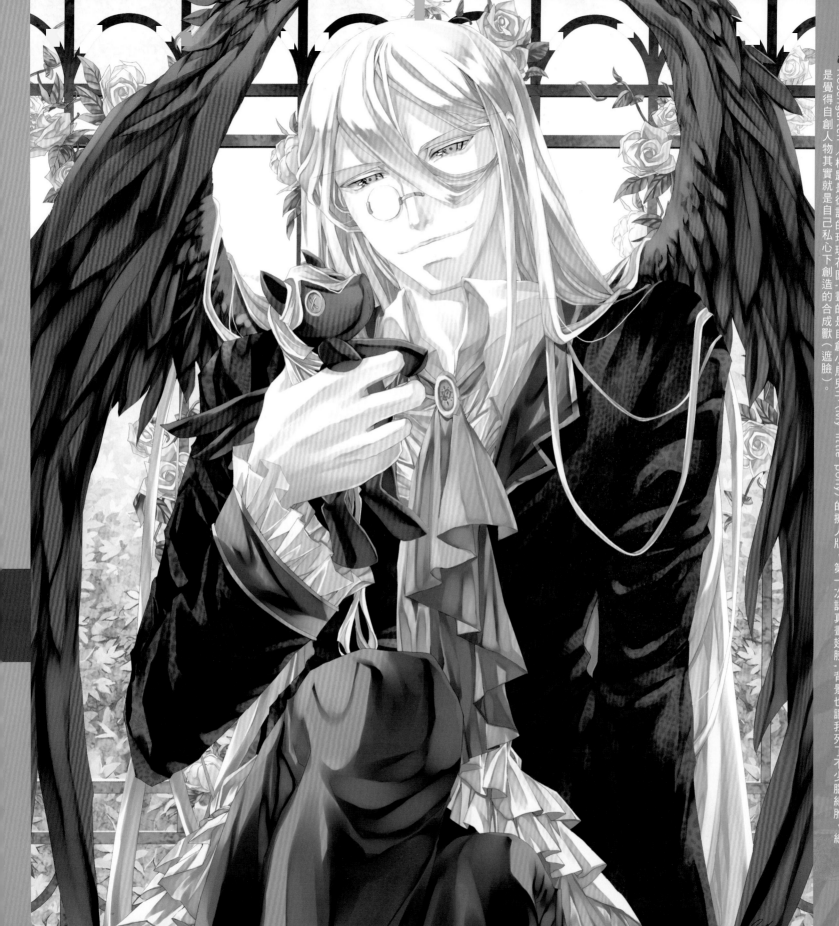

Rosengarten／標題是德語的玫瑰花園，畫的是自創小馬兒子（My little pony）的擬人版，第一次認真畫翅膀，背景也讓我死了不少腦細胞，總是覺得自創人物其實就是自己私心下創造的合成獸（遮臉）。

學習的過程：
以前總是被教導的畫著純美術的事情，比如靜物，漫畫動畫這類並不看很重，所以過程幾乎都是自學，尤其是軟體掌握方面，雖然很辛苦，可是很快樂，畢竟好喜歡好喜歡的嘛！！也要感謝諸位前輩的指點跟幫助，要不然我可能到現在還不知道圖層是什麼（遮臉）。

✎ Cure Peace／最近好奇看了光之美少女 Smile!意外的被 Peace 萌到！荷葉邊雖然畫的很開心可是苦哈哈 XD

✎ MabinogiXMagnet ／瑪奇的兩大招牌美女（遮臉）為了搭配這個曲子所以把頭髮也畫成微波浪捲，很少會給人物畫口紅呢！

繪圖經歷

未來的展望：

希望能畫自己喜愛的事物，希望能
畫大家喜愛的事物，雖然感覺自己
的能力跟水準都有待加強，不過我
會好好加油！創作出能治癒人心帶
給人快樂的作品！這就是我最大的
願望了，也還請大家多多指教呢！

草莓巫女-靈夢-／是我第一張公開
的東方彩稿，個人認為粉色很搭巫女
服，很有春天的氣息的一張構圖，畫
草莓的時候正好家裡也買了草莓。

個人簡介
Blog：
http://blog.xuite.net/
momo12241003/yu

小善存

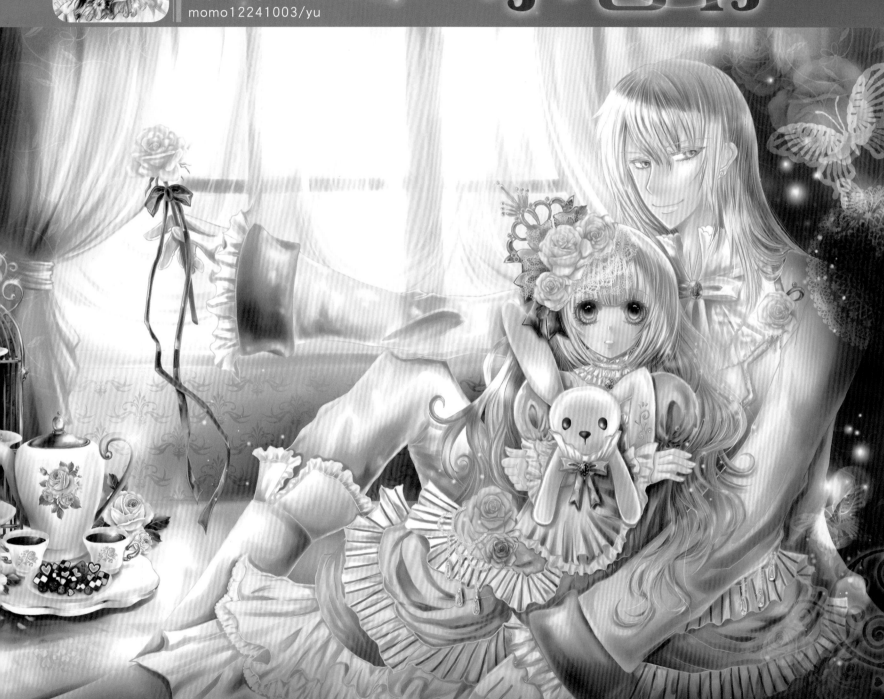

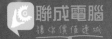
繪圖經歷

啟蒙的開始：

懷抱著漫畫夢的小善存，筆下漫畫人物都有大大地眼睛和大大地笑顏，故事風格甜蜜溫馨，國中時接觸漫畫後，深受種村有菜華麗夢幻風格的影響，她的插畫細膩精緻，以豐富的元素營造如夢似幻的感受。

雀翎紅豔／首次挑戰日式風格，以豔麗的紅色跟花魁為主題，和服上的花紋全部都是手工刻畫的，雖然畫的很辛苦，但是非常的開心。

Rose Tea／下午茶的時間到了，華麗的下午茶，有可口的鬆餅跟香醇的紅茶還有美味的甜點喔！

繪圖經歷

學習的過程：

高中進入美術班就讀，小善存以漫畫為目標磨練自己的實力，她的網誌《娃娃魚萌繪屋》「2011回顧展＋進化史」一文中，彙整了從2006年到2011年作品，從青澀到成熟，可以看到一位繪者的努力和進步。

繪畫生涯的第一個轉折
進入大學是小善存漫畫生涯第一個重要的轉折，除了painter課程之外，更進一步接觸comic漫畫軟體及相關技巧，創作出彩稿之外的黑白世界。

「2006年開始在聯成電腦上課，是因為電繪成為市場主流。」談到在聯成最大的收穫，小善存認為不僅學會了很多電繪技巧，更藉由講師的工作經驗分享，她擁有更多商業創作的「Know How」。

2010年初見甜美果實
兩年的學習時間，小善存陸續創作出幾篇短篇漫畫作品、開始嘗試投稿，企圖發展自己的風格。2010年對於小善存來說是初見成果的一年，過去累積的努力逐漸發酵，無論在繪畫技巧或風格都有很大的成長。
不僅如此，2011年8月小善存入圍聯成電腦《瘋設計‧尬創意3》學員合集，並以短篇創作《夢之森》入圍【第三屆尖端漫畫之星 明星學員】，更在2011年12月獲得《第一屆尖端原創漫畫新人獎》優選，創作的視野越見寬闊。

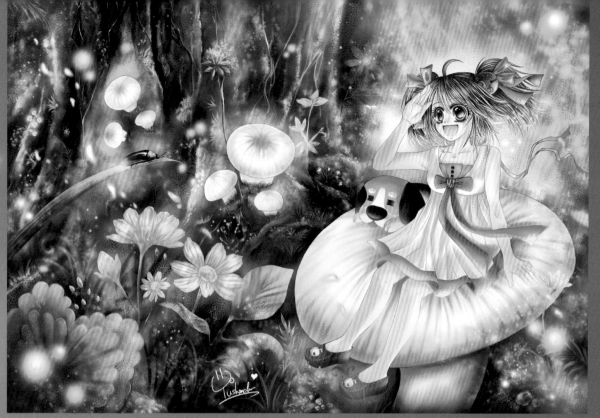

夜光庭園／在螢火蟲的指引下…可愛的鈴鈴跟泰迪來到了神祕的【夢之森】探險了，有超大的螢光菇跟美麗的小花，還會遇到哪些有趣的事物呢？

燭光晚宴／在唯美的燭光照映下…穿著絢藍色的晚宴服的妳在珠寶的陪襯下顯得更美麗動人，願意和我一起度過這浪漫的夜晚嗎？

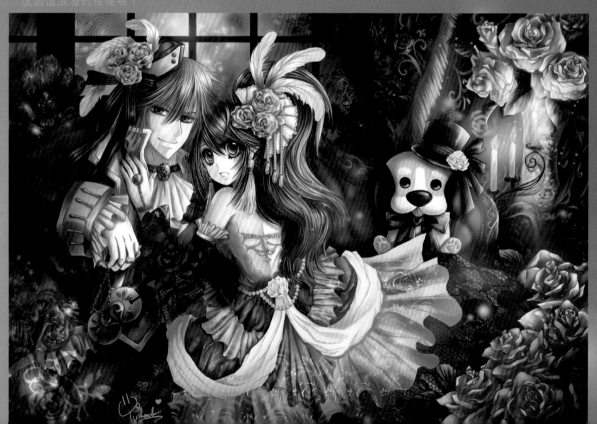

繪圖經歷

未來的展望:

目前已經在漫畫之星發表《紙飛機奇緣》、
《夢之森》、《Smile》、《光與影》等四部
作品,小善存仍積極嘗試各種不同的主題和
風格,下一步想嘗試音樂性的題材,期待給
觀賞者有不一樣的驚喜和感動。

Xinghai 星海／以夢幻的星空跟海洋為背景,森林裡
的動物們將舉辦新成員獨角獸艾力斯特的歡迎會為
美麗的星海增添熱鬧氣氛。(左圖為局部放大)

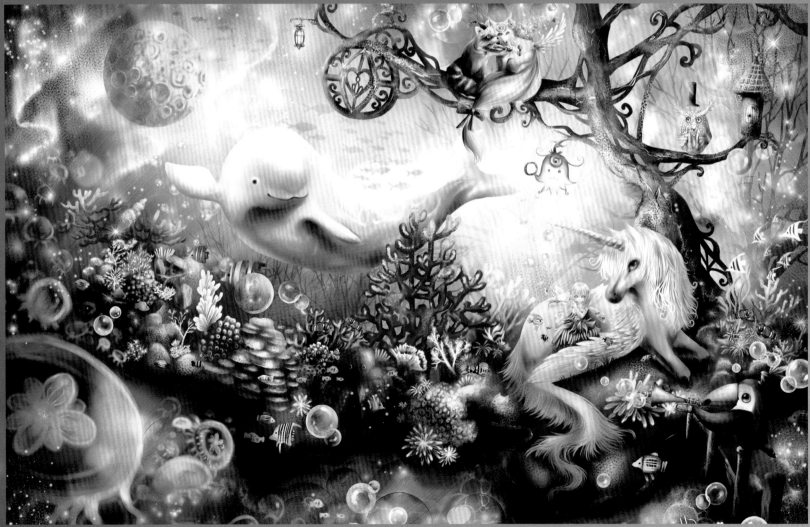

Newborn 新生／以浪漫的紫色調和可愛的小妖精以及動物為主題,加入造型奇特的森
林為背景,小妖精艾妮塔手上的金蛋將會孵出什麼呢?

虫大人
Musi

聯成電腦
www.lccnet.com.tw

個人簡介

Blog：
http://blog.yam.com/user/
rap123r.html

青澀／創作的主因：想畫男孩與女孩羞澀的初戀故事。創作時的瓶頸：頭髮，還有線稿應該用有含水量的筆效果更好，但時間上來不及重畫。最滿意的地方：上色，想以類似水彩的方式呈現，色相環繞了一圈，結果很滿意。

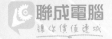
繪圖經歷

啟蒙的開始：

大學時代同寢的室友，是 Musi 從塗鴉進化到電繪的影響者，透過瘋同人活動的室友，Musi 有機會接觸到數位板和 PT。會到聯成學習電繪，源自對於身為聯成學員的好友短短期間，進步驚人的訝異，以及對自己的期許。一年的時間，Musi 經過系統化的學習，她的作品從小畫家抖動的線條變成充滿個人魅力的風格畫作，展現獨特魅力。

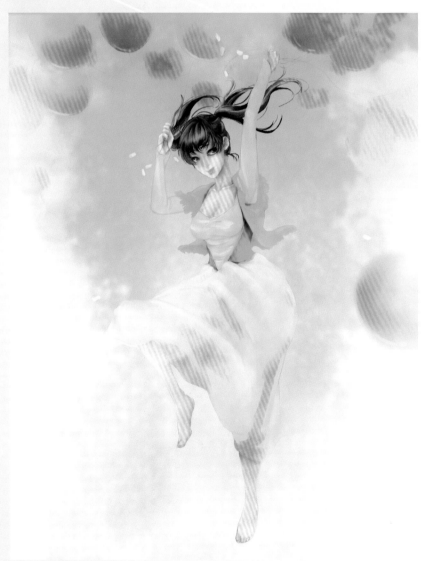

🖊 起飛／創作的主因：手中握著無數個代表夢想的氣球，起飛，即使漂浮於空中也不害怕，你知道自己的方向。創作時的瓶頸：此圖只可遠觀不可近看(?)。最滿意的地方：氣氛

🖊 森林少年與鳥／創作的主因：想畫一個都市人到森林裡探險，遇見和動物相處融洽的森林少年，這樣的故事（雖然我只畫了少年）。創作時的瓶頸：背景的葉子…修改了很多次。最滿意的地方：鼻子，故意把鼻翼畫得很明顯，鼻孔也和人類不一樣。

繪圖經歷

學習的過程：

不斷地嘗試，是進步的不二法門。Musi 學習的目標很明確，線稿之外，特別重視用色和背景繪製的能力培養，從而增加作品的完整度。對於 Painter 多樣化的筆刷和圖層的應用，則是 Musi 意外的收穫。「透過講師一個步驟、一個步驟的詳細解說，可以利用圖層不同的屬性，重疊出很好的效果。」每每能夠有更多嘗試的空間和彈性。Musi 畫畫線條簡練銳利，人物眉眼間自有神韻，人物比例拿捏精準，相較於台灣主流的日式風格，毋寧說更接近美式寫實風格。Musi 喜歡的繪者也都有風格強烈簡潔的特質，如台灣旅美漫畫家呰井淳及風格性感，題材大膽的中村明日美子都是她的最愛。

✎ 小魔女施法的瞬間／創作的主因：想畫一個魔女正在施魔法的瞬間。加上虎牙、帽子的辮子，增加俏皮感。創作時的瓶頸：背景的構圖。最滿意的地方：樹。

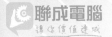
繪圖經歷

未來的展望：
除了對於美的敏銳感知，如何展現「內心的風景」，是創作者一生的挑戰，Musi 也是如此，透過畫筆把內心天馬行空的想法完整呈現，是現階段最大的挑戰和目標。

＊修正啟事：上期聯成之星 - 紃香 最喜歡的繪師為薄櫻鬼繪師カズキヨネ，特此修正。

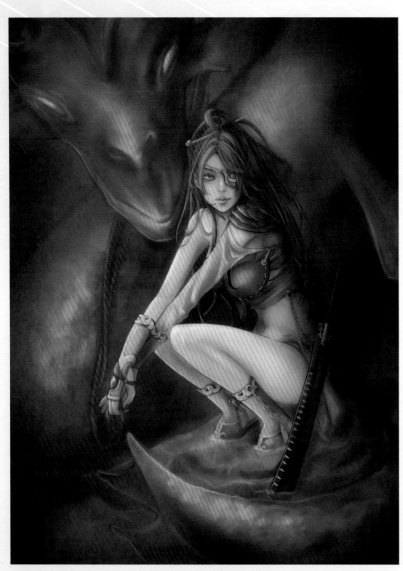

☙ 濂水／創作的主因：以想畫出帥氣女性的心情誕生的女兒。這一幅畫總結來說就是：在空氣不好時於水灘中遛寵物的女人 ... 創作時的瓶頸：氣氛。最滿意的地方：頭髮和臉。

☙ 盜墓鐵三角（盜墓筆記衍生同人）／創作的主因：本身是這系列小說的支持者，每次邊讀腦子中就會邊浮現出畫面。在此書中，這三個人是合作無間的好夥伴，因此以命運中的夥伴，誰也缺一不可的心情畫了紅線。創作時的瓶頸：沒有…看完小說馬上畫 xd 最滿意的地方：表情。

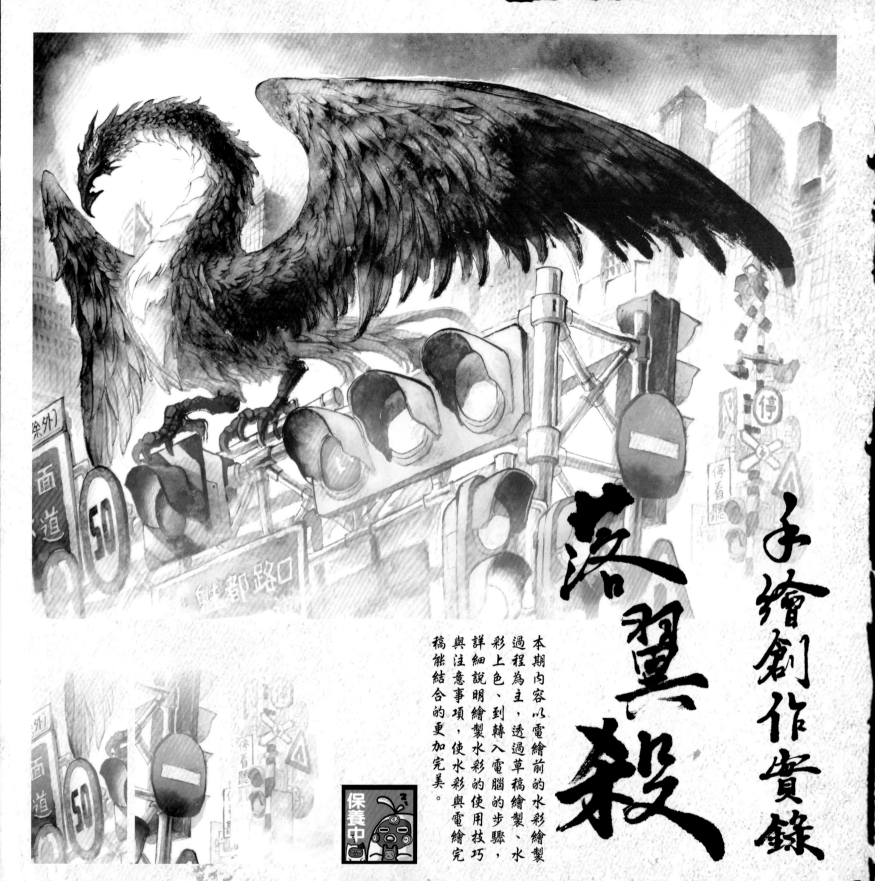

手繪創作實錄

落翼殺

本期內容以電繪前的水彩繪製過程為主，透過草稿繪製、水彩上色、到轉入電腦的步驟，詳細說明繪製水彩的使用技巧與注意事項，使水彩與電繪完稿能結合的更加完美。

保養中

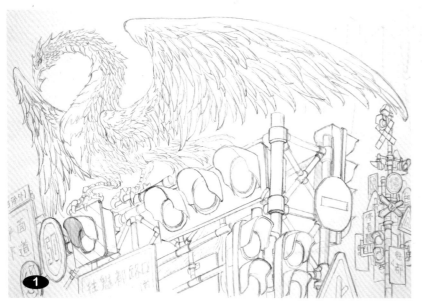

1

0-1

7.5

0-2

7.5

零

概念草圖繪製階段：
若以封面設計為主的
話，構圖上要優先考
量到文字編排設計的
位置，再進行構圖，
所以會先請對方編輯
將盡可能安排到的標
題、封底的文字排版
等盡可能先標示清楚
範圍，以免往後完稿
後衍生爭議。

草稿進階過程：為避
免對方在構圖上辨識
不明而造成溝通上的
誤解，建議可在線稿
部分做分色處理，一
來也可以讓對方清楚
你所述說的位置，增
加彼此對於完稿的默
契與共識。

一

電腦線稿繪製完畢
後，再輸出成A3大
小，利用透寫台將轉
製成鉛筆線稿於指定
之水彩紙上（媒材：
法國楓丹水彩紙）。

二

先從主體開始優先染色。

開始上色：染色時要注意水份控制，附著於筆上的水
分跟顏料比重為4：6，將顏色染上後趁紙面還是濕潤的
時候，再額外灑一些水珠於染色的部分（請參考1~4），
等畫面風乾之後可以製作出更自然流動的紋理，若希望紋理自然盡
量風乾再繼續繪製最好。

過程中會破壞掉自然形成的紋理，因為在吹的
參考5~7），盡量不建議使用吹風機風乾，因為在吹的

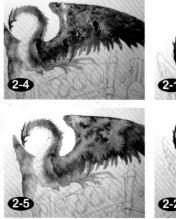

2-4

2-5

2-6

2-1

2-2

2-3

2-7

三

主體的基底畫完以後，在等他風乾之餘，便可開始著手其他部分，等將次要目標染完基底後，主要目標也乾得差不多了，就可以回頭再繼續。

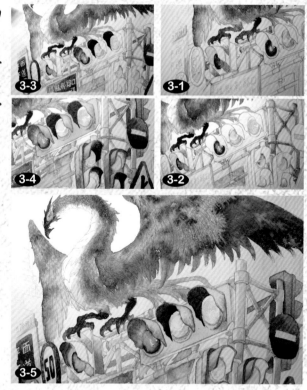

四、五、六

次要目標部分局部細節繪製過程，會採用層疊法的方式，因為繪製範圍較零碎，相對容易風乾，所以在繪製上可以統一染完第一層後馬上就能著手於第二層、第三層的顏色堆疊。

七

次要目標繪製完畢後接著回頭繪製主要目標，羽毛部分在暗處上可以沿著鉛筆結構作淡染，再用另一隻沾有清水的筆，推染深色的部分，做淺色調之間的中間調子。

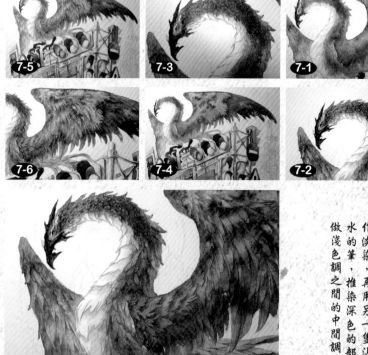

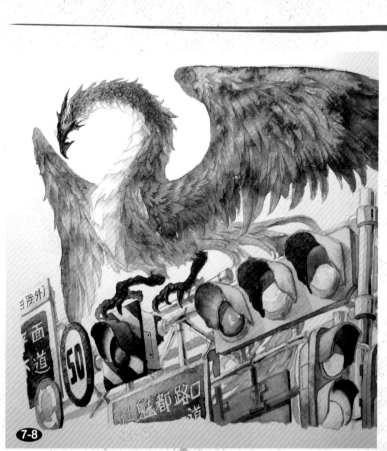

八　主體繪製完成以後，接下來開始繪製背景目標，因為主要目標與次要目標都已完成的狀況下，背景等其他目標物就必須留意在細節、明度、彩度等部分不能強過主要目標及次要目標，不然畫面就會失去景深及透視感。

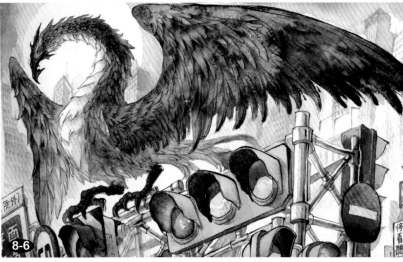

8-5　8-4　8-3

8-2　8-1

8-6

九　最後再翻拍或者掃描至電腦中，將色系及明暗對比做更進一步的調整，若覺得整體色調過於偏藍，則可以在色彩平衡中調整帶點紅色進去平衡畫面，明暗對比則可以強調主要目標的存在，都是相當實用的功能，若需要讓整體氣氛在更加虛幻一些，底部可以做些白色系漸層，看起來有霧氣瀰漫的感覺。

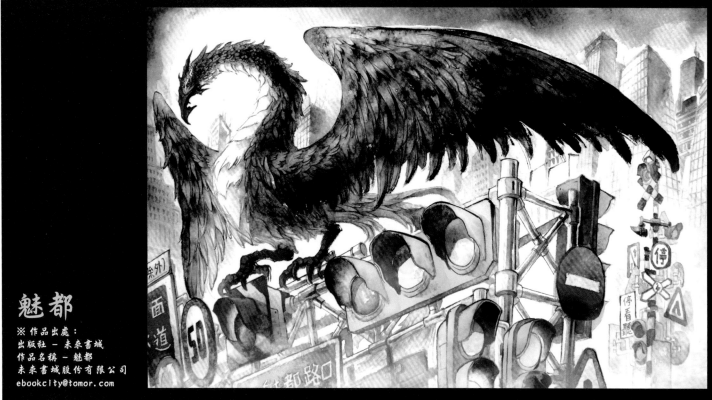

魅都

※作品出處：
出版社－未來書城
作品名稱－魅都
未來書城股份有限公司
ebookcity@tomor.com

聽我唱歌吧！
ACG Band Live

前言

有了前幾期的同人音樂圈子介紹、音樂與美術、包裝的黃金三角…等不同的相關主題，不知不覺，「聽我唱歌吧！」也即將步入連載的尾聲了，在大致把文化講一圈以後，或許大家對於這類的音樂人、活動、與其背後的故事開始有些興趣，如果有人因為看了本專欄而開始嘗試走向同人音樂、或是拿起吉他、開始注意相關活動的話，我會很開心的（笑）

而只要有過嘗試摸索，一定多少會碰到困難、碰到打擊、或是不知道如何起頭、有愛但是又找不到努力的目標…等，這許多的疑問，其實我們也曾經歷過，說不上教授的開班授課，但是就讓我以活動主辦、樂手、熱愛 ACG 的普通阿宅…等多重身分觀察下來的心得，為各位做個小小的分享吧！

就讓我們揭開本期的「聽我唱歌吧！」—台灣 ACG 音樂發展經驗分享。

大家眼中的ACG樂團

熱音社眼中　　動漫社眼中　　家人好友眼中

觀眾眼中的我們　本來期望我們　事實上我們
（妄想實現中(ry)

✎ 一張圖道盡台灣的 ACG 樂團生態（素材取自網路）

成為「齒輪」－先從錄製開始！

提到同人圈，說它就是個小社會絕對不誇張，而促使這社會運轉就是名為創作者與粉絲的齒輪了，如何轉才會快又有效率，一直是大家所追求的目標，雖沒有正確答案，但是其實是有跡可循的。

以對同人文化的愛為燃料，大家都不斷的在運轉內心的小宇宙，喜歡同人文化的同好們，都用自己的特長來表達對作品的愛還有期望，有些人作畫、有些人辦活動…等，不外乎就是想達到交流的目的，而要讓這個交流的交流管道，相信各位對同人誌、Cosplay這類的小社會比較熟悉，那我們就先針對大家較少碰到的「音樂」這一塊簡單解析一下。

「音樂」既然是倚靠聽覺的多媒體式的作品，其製作的困難與宣傳的方式都與一般的平面作品不同，不過科技的進步下，現在有了所謂的 Midi 音樂，可以經由鍵盤直接把要的音階

Key 進電腦中，再套入虛擬音源 (VSTi)① 效果器 (VST)② 等等的插件，就算沒錢請弦樂團或樂團都沒關係，一首要甚麼樂器有甚麼樂器的歌曲就這麼出來了。

那如果沒有樂器的底子，想單純的使用網路上的卡拉帶來錄製翻唱作品，大概需要做甚麼呢？其實相較於 Midi 編曲，簡單錄製人聲的難度算是平易近人的多，只要有一個麥克風、錄音介面、音效剪輯軟體就可以開始自己的翻唱之路了，雖然不是很難，但是如想更詳細的了解如何使用就請善用 Google，這邊就不多著墨了。

但是如果要做成可以打動人心的音樂，那勢必要在後製下很多很多苦工，在眾多的音軌中仔細的分出高低頻的位置、Solo 的空間感、特殊效果…等不一樣的元素，再重新編排，才會使得出來的音樂更有渲染力，而說到這裡或許會覺得是博大精深的學問，但是只要理解其原理就可以輕易上手了，到時想要錄製翻唱作品上網路與人交流前，不妨先自己試著混音後製看看，或許可以達到出乎意料的效果喔!!

等到開始網路投稿，並且經營粉絲群以後，再來才是冒險的大門呢！

✎ 宅錄一定是每個音樂人一開始碰到的經驗

✎ 五花八門的編曲、剪輯工具，別被眼前所見嚇到了，只要理解原理就可以輕鬆駕馭了（翻攝自網路）

專欄作者：

文－榛子娘娘
圖－白靈子

✎ 不斷的努力，大家一起登上更大的舞台 (ABL3 結束時的攝影留念)

你是哪類人？
了解創作者與粉絲的迴圈關係

不知道各位有沒有去看過演唱會？通常有在認真看表演的人，從在當下他們的心得來作分水嶺，可以分為兩種人。

「這個演出好棒，我要永遠追隨！！」還有「表演不差，不過我可以做的更好」，通常有後者想法的人就是所謂的粉絲，而前者就是有自信的創作者（笑），乍聽之下好像粉絲就很無腦，創作者就有自信又崇高，但是這兩者間其實沒有誰上誰下之分，好的粉絲沒有想像那麼簡單就能升任。

就讓我分享個自身的經歷好了，從國中二年級開始，首次在學校的舞台上看到學長用樂團進行演出，雖然不是盡善盡美，但是對於處於中二時期的我還是相當的震撼，到了高中，開始也嘗試組織樂團，在跑同人場買本逛攤之於，總是會想想這兩周要練甚麼歌曲，那時的樂團興趣歸樂團興趣、動漫興趣歸動漫興趣，雖然有嘗試演奏動漫歌曲，但是卻苦於沒有甚麼可以發揮的舞台。

直到有天在網路認識許多和我們相似的樂團，於是我們開始嘗試用一般樂團的演出模式配搭上 ACG 的主題進行演出，雖然不是盡善盡美，但是聽眾同好在歌曲結束後的支持、掌聲鼓舞了演出者，促使台上的人可以拿出更多熱血來演出，並再次感動台下的聽眾，這樣的互動也形成了一種美妙的迴圈，如同人誌販售會的社團與愛好者一般，有人支持就有人再創作出更好的作品，兩者是密不可分的。

相信每個人都會有複數的夢想，但是實際上或許只能達成其中之一，甚至看一個個夢想被現實擊碎，這時如果有個人嘗試往你曾經中箭落馬的理想之路前進，並且越過重重障礙，不斷向前，我想你也會開始支持他，希望成為他的力量吧？而這就是粉絲最重要的心態，不是看見他光鮮亮麗的登臺演出，而是肯定他一直以來的努力、希望他可以再辦到更多，同時創作者被此激勵，更加投入創作的行列。

看到未來的軌跡
剩下就靠自己體會吧！

當 RPG 遊戲中有了裝備、有了任務、有了夥伴，再來就是實際操作了，用自己的身體去經歷風霜還有重重的磨練，等到闖過各個不同以往的舞台以後，這個成就才會慢慢開花結果，如果你也是想成為一個 ACG 音樂人，那建立自信心還有信念絕對是最必要的，並同時觀察圈內的風氣與動向，如此一來，再大再難處理的問題都能夠迎刃而解的！！最後送給各位四個字「莫忘初衷」，意思是到未來你真的成功到達理想的終點後，千萬不要忘記當年促使你努力、那股名為「對音樂的愛」還有一路上默默支持你的人，最後的最後希望各位可以努力的追夢，就算對音樂沒有太大的興趣，其實這些東西也都可以套用在各個不同的理想之路，一起加油吧！

✎ 粉絲的支持信

❀ 筆者一群人也是為了夢想而開始經營 ABL，今年 2 月達成首次台日共演的表演計劃

附註：

① VSTi，即為虛擬音源，全名為 Virtual Studio Technology Instruments，簡單的來說就是可以將 midi 訊號套上不一樣的音源，模擬各種樂器的聲音，並且細調該音源的設定，算是現今編曲相當實用的工具，用繪圖的概念來講的話就是筆刷（油畫、水彩、水墨 ... 等的模擬效果）。

② VST，即為虛擬效果器，全名為 Virtual Studio Technology，可以把音軌增加不同的效果，如模擬歌劇院的音場、或是電話所發出來的人聲、自動和聲…等不同的效果，是現今音樂產業一定會用到的工具。

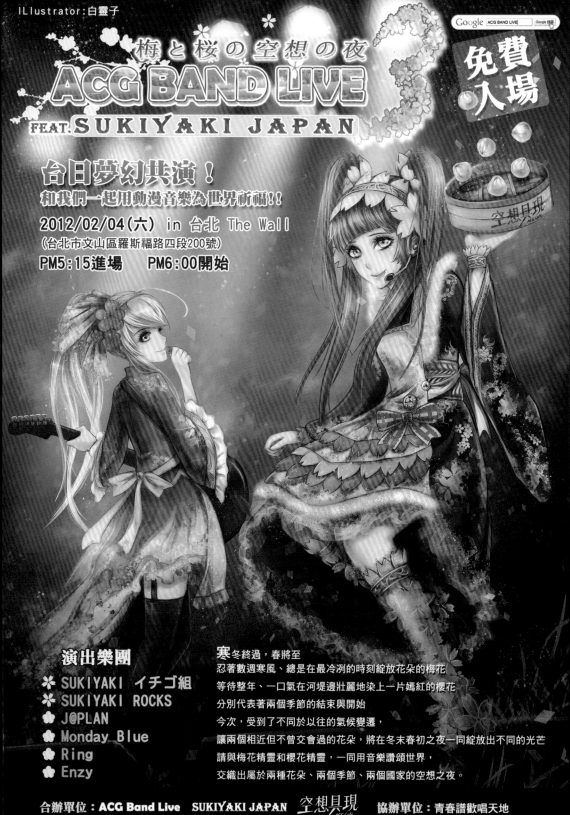

達人CG講座—LCC

一直以來廣受讀者喜愛的繪圖教學現在開課啦！這次我們隆重邀請到聯成電腦的優良學員—「Shiang」和「飛雨」來為大家示範繪圖過程，想知道繪師們如何畫出一張張精彩絕美的作品嗎？電繪的過程中又有什麼小撇步呢？趕快跟著看下去吧～

ARTIST
飛雨
聯成電腦優秀學員，孜孜不倦的創作中。
巴哈姆特：http://0rz.tw/UQN78
聯成相本：http://0rz.tw/yhyAa

作品名稱　捷運上的女孩
作品概述　在網路上偶然看到以捷運為主題的攝影作品後，就想畫出在非假日的某天，一個女孩在沒什麼人的車廂內一邊享受這偶然獲得的悠閒時光，一邊計畫下一個遊玩的目的地。
電繪軟體　Corel Painter11

STEP 04 畫細	STEP 03 上色	STEP 02 配色	STEP 01 線稿

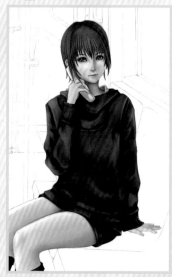
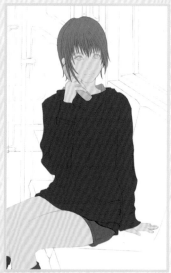

已先前畫出的明暗為基礎，慢慢勾勒出細節，頭髮我通常都會留到後面處理，而先處理膚色部分。

約略的將明暗畫出，在過程中常常會有或許用另一種顏色會更好的想法，這時候請依從自己那瞬間的想法吧。

先簡單的將顏色塗上，衣服大致試了米色和深藍，後來選擇深藍是因為覺得和頭髮的顏色搭配似乎不錯。

首先是線稿，我通常會在A4紙張上完成，再用掃描到電腦上。主要是因為我很喜歡自動筆掃描到電腦上的線條，背景則是參考網路上一位攝影師的照片。

STEP 08 背景處理

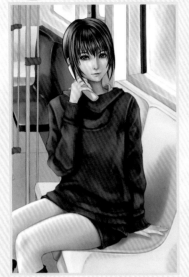

　　繼續將其他部分大約的抓出深淺，畫到這裡時我會暫時離開電腦螢幕做做其他的事，避免視覺上的疲勞影響上色的感覺。

STEP 07 椅子上色

　　先從近景開始處理，離人物較近的物件畫得清晰些，相反遠景就要放掉些，一邊微調顏色一邊替椅子上色。

STEP 06 背景配色

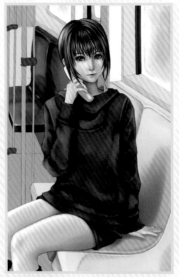

　　參考圖片後約略將顏色塗上，這時期的顏色一樣只是參考用，後面畫細節時或許會根據情況而改變。

STEP 05 頭髮畫細

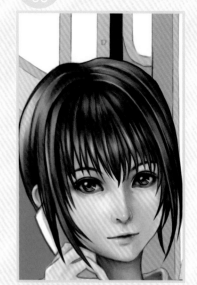

　　頭髮部分一樣先簡單畫出明暗，決定高光的部分後，再慢慢畫出漸層，最後才畫出髮絲。

FINAL STEP

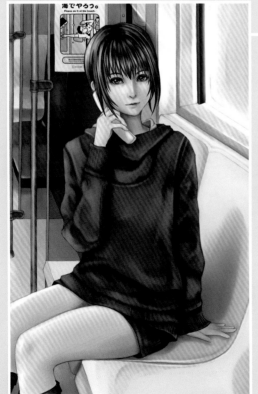

　　最後新增圖層，合成模式改為柔光，在左邊一邊改變透明度一邊染上紅色色調，完成。

飛雨
捷運上的女孩

STEP 10 整體整理

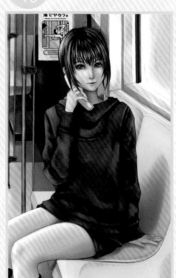

　　慢慢的增加整體細節，在明暗交界處添加上過渡色，整體的完成度提高時，也能較容易的掌握下個部分該從哪裡下手。

STEP 09 貼標語

　　找張去背的標語貼上吧，在台灣搜尋不太到中文標語，日本的標語卻多到任君選擇，也只好貼日文的了。

達人CG講座

ARTIST

香 Shiang

聯成電腦優秀學員

畢業／就讀學校：元智大學 資訊傳播學系／互動育樂科技組

個人網頁：http://0rz.tw/gkHjc

個人信箱：s124578000@yahoo.com.tw

其他：畫畫是樂趣，是培養，是研究。

作品名稱：面

作品概述：美麗的外表下是否藏著一隻惡鬼，正所謂知人知面不知心，你所愛的是我的人還是心呢？

電繪軟體：Painter

STEP 03 皮膚

個人習慣從皮膚下手，選定皮膚基底色填滿後，使用改造過的「數位噴槍」（註一），將皮膚陰影分為 3 個層次，用只加水混色筆順方向將顏色抹開，再用白色擦上亮點並推勻。

STEP 02 上線

上線一樣使用「仿真 6B 輕柔鉛筆」，大小大約為 11，顏色為接近黑色的深咖啡色。將人物的具體線條，以及裝飾設計清楚的描繪出來。

STEP 01 草稿

打草稿我習慣使用 painter 中的「仿真 6B 輕柔鉛筆」，將人物和背景先做簡單的定位，看看兩者是否搭配，之後再做面具或髮型等，較小部位的初期粗略設計。

STEP 06 髮飾

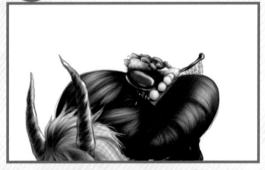

選擇逼近黑色的咖啡色後，使用「輕柔炭筆」將飾品金屬與珠寶的顏色與亮面加上，用混色筆稍微推開，再搭配相乘／重疊加陰影和亮點。花朵使用深粉紅色填滿，配合保存透明度，擦上淺粉紅和白色做出漸層感。

STEP 05 面具

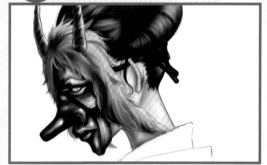

打好底色後，使用「輕柔炭筆」完成毛邊與紅繩，用改造過的「數位噴槍」將面具的 3 層陰影畫出，再使用混色筆抹開，利用圖層相乘／重疊加強全部的陰影與亮面以及木紋，最後用純白色擦出最亮點。

STEP 04 頭髮

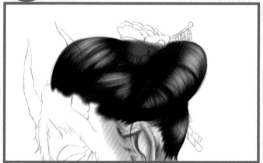

選用深咖啡色填滿後，使用「輕柔炭筆」規劃反光，利用只加水混色筆順弧度作髮絲雕刻，再用輕柔炭筆做更細的髮絲，完成後搭配圖層相乘／重疊屬性為頭髮增加立體感。

STEP 09 衣服三

先預備好一個貼有布紋素材的圖層，屬性改為相乘後先關起來備用，另開一個圖層位在布紋圖層下方，選定底色填滿後，於圖層上點滑鼠右鍵點選 選取圖層透明度，回到布紋圖層將選取區反選後 delete 多餘的部分，再開啟另一相乘圖層做陰影繪製。

STEP 08 衣服二

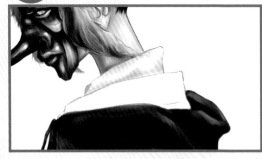

先跳過第二層衣服先處理披風，筆刷為改造過的「數位噴槍」搭配混色筆，選用深紫色填滿底色，設計披風皺褶與亮面，深色部分用相乘圖層做加暗。

STEP 07 衣服一

筆刷為改造過的「數位噴槍」搭配混色筆，先用淺粉紅做第一層陰影增加色彩，再使用灰色做最深色陰影。

STEP 12 背景

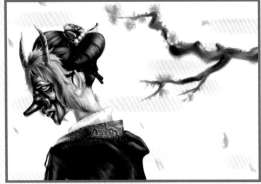

使用「數位水彩」，紙質為「新條文紙」，製造質感，畫面走向為水平方向，順著此方向選用溫暖的淺橘紅色畫第一層，之後另外再新增一個水彩圖層屬性為膠化，順方向再疊上一層淺黃色，就完成囉。

STEP 11 花木

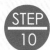

樹枝部分使用「乾墨水」畫出骨架，再用改造過的「數位噴槍」增加顏色以及亮面，花朵與飛舞的花瓣則為「輕柔炭筆」，畫法同髮飾的花朵。完成後增加重疊圖層，為樹枝擦上一些亮點。

STEP 10 補光

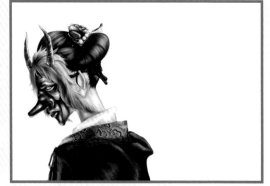

主光是從右上方打，為了增加豐富感，使用「輕柔炭筆」在左下方另外打了一道粉紅色的補光。

註一：

改造版數位噴槍：噴槍 -> 數位噴槍 -> Ctrl+B-> 大小 -> 筆尖形狀：最右邊直排的第二個。

FINAL STEP

完稿！

面 Shiang 香

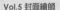 臺灣同人極限誌 臺灣繪師大搜查線

Vol.5 封面繪師

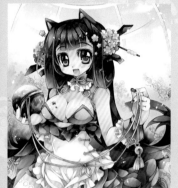

SANA.C 薩那
http://blog.yam.com/milkpudding

Vol.4 封面繪師

Aoin 蒼印初
http://blog.roodo.com/aoin

Vol.3 封面繪師

Shawli
http://www.wretch.cc/blog/shawli2002tw

Vol.2 封面繪師

Loiza 落翼殺
http://www.wretch.cc/blog/jeff19840319

Vol.1 封面繪師

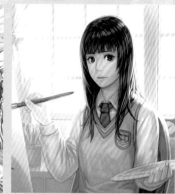

Krenz
http://blog.yam.com/Krenz

Vol.10 封面繪師

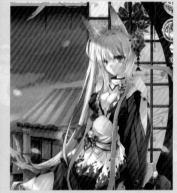

紅絲雀
http://liy093275411.blog.fc2.com/

Vol.9 封面繪師

梅
http://ceomai.blog.fc2.com/

Vol.8 封面繪師

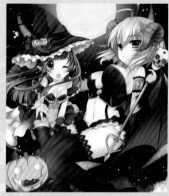

AMO 兔姬
http://angelproof.blogspot.com/

Vol.7 封面繪師

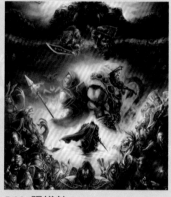

DM 張裕劼
http://home.gamer.com.tw/atriend

Vol.6 封面繪師

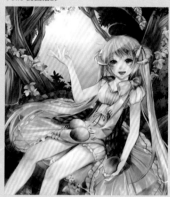

WRB 白米熊
http://diary.blog.yam.com/shortwrb216

 Bamuth
http://bamuthart.blogspot.com/

 Capura.L
http://capura.hypermart.net

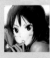 **EvoLan**
http://masquedaiou.blogspot.com/

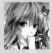 **Junsui 純粹**
巴哈姆特ID：louyun790728

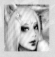 **KID**
http://kidkid-kidkid.blogspot.com

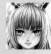 **Lasterk**
http://blog.yam.com/lasterK

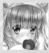 **A.Yuuki 悠綺**
http://blog.yam.com/akikawayuuki

 Cait
http://diary.blog.yam.com/caitaron

 Dako
http://blog.yam.com/dako6995

 Jios
巴哈姆特ID：toumayumi

 KASAKA 重花
http://hauyne.why3s.tw/

 KURUMI
http://blog.yam.com/kamiaya123

 AcoRyo 艾可小涼
http://mimiyaco.pixnet.net/blog

 B.c.N.y
http://blog.yam.com/bcny

 darkmaya 小黑蜘蛛
http://blog.yam.com/darkmaya

 Hihana 緋華
http://ookamihihana.blog.fc2.com

 Kasai 葛西
http://blog.yam.com/arth58862186

 KituneN
http://kitunen-tpoc.blogspot.com/

 Nath
http://www.plurk.com/Nath0905

 Musi 虫大人
http://blog.yam.com/user/rap123r.html

 Rotix
http://rotixblog.blogspot.com/

 S.C 聖
http://home.gamer.com.tw/
homeindex.php?owner=etetboss0

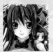 **Shenjou 深珣**
http://blog.roodo.com/iruka711/

 Spades11
http://hoduli.blogspot.com/

 Zai
http://arukas.ftp.cc/

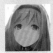 **水佾**
http://blog.yam.com/fred04142

 米路兔
http://www.wretch.cc/blog/mirutodream

 紃香
http://junhiroka.blogspot.com/

 草熊
http://blog.yam.com/grassbear

 琰良
巴哈姆特 ID：mico45761

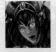 **綿峰**
http://menhou.omiki.com/

 霜淇淋
http://blog.yam.com/redcomic0220

 櫻庭光
http://www.pixiv.net/member.php?id=1423422

 Marymaru 瑪莉丸
http://tinyurl.com/888rfwz

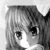 **Mumuhi 姆姆希**
http://mumuhi.blogspot.com/

 Paparaya
http://blog.yam.com/paparaya

 S2O
http://blog.yam.com/sleepy0

 Senzi
http://Origin-Zero.com

 Souki 葬希
http://blog.yam.com/darkthubasa

 YellowPaint
http://blog.yam.com/yellowpaint

 小善存
http://blog.xuite.net/momo12241003/yu

 由美姬
http://iyumiki.blogspot.com

 依米雅
http://blog.yam.com/miya29

 蚩尤
http://blog.roodo.com/amatizqueen

 陳傑強
http://artkentkeong-artkentkeong.blogspot.com/

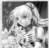 **湘海**
http://blog.yam.com/user/e90497.html

 貓小渣
http://shadowgray.blog131.fc2.com/

 韓奇露
http://hankillu.pixnet.net/blog

 LDT
http://blog.yam.com/f0926037309

 Mo牛
http://mocow.pixnet.net/blog

 Nncat 九夜貓
http://blog.yam.com/logia

 Rozah 銤
http://blog.yam.com/aaaa43210

 Sen
http://blog.yam.com/changchang

 Simi
http://flavors.me/simi

 Wuduo 無多
http://blog.yam.com/wuduo

 小殷
http://fc2syin.blog126.fc2.com/

 由衣.H
http://blog.yam.com/yui0820

 冷月無瑕
http://blog.yam.com/sogobaga

 索尼
http://sioni.pixnet.net/blog(Souni's Artwork)

 異世神音
http://arcchen613.blog125.fc2.com/

 陽春
http://blog.yam.com/RIPPLINGproject

 嗚啾
http://blog.yam.com/mouse5175

 雙貓屋
http://blog.yam.com/nightcat

如有任何疑問請至Facebook 粉絲團 **http://www.facebook.com/wizcmaz** 留言，亦可寄 e-mail：**wizcmaz@gmail.com**
我們會給予您所需要的協助，謝謝您的參與！

徵稿活動

臺灣同人極限誌

投稿吧！

Cmaz即日起開放無限制徵稿，只要您是身在臺灣，有志與Cmaz一起打造屬於本地ACG創作舞台的讀者，皆可藉由徵稿活動的管道進行投稿，Cmaz編輯部將會在每期刊物中編列讀者投稿單元，讓您的作品能跟其他的讀者們一起分享。

投稿須知：

1. 投稿之作品命名方式為：**作者名_作品名**，並附上一個txt文字檔說明創作理念，並留下姓名、電話、e-mail以及地址。

2. 您所投稿之作品不限風格、主題、原創、二創、唯不能有血腥、暴力、過度煽情等內容，Cmaz編輯部對於您的稿件保留刊登權。

3. 稿件規格為A4以內、300dpi、不限格式（Tiff、JPG、PNG為佳）。

4. 投稿之讀者需為作品本身之作者。

投稿方式：

1. 將作品及基本資料燒至光碟內，標上您的姓名及作品名稱，寄至：威智創意行銷有限公司 106台北郵局第57-115號信箱。

2. 透過FTP上傳，FTP位址：ftp://220.135.50.213:55
 帳號：cmaz　密碼：wizcmaz
 再將您的作品及基本資料複製至視窗之中即可。

3. E-mail：wizcmaz@gmail.com，主旨打上「Cmaz讀者投稿」

如有任何疑問請至Facebook 粉絲團 http://www.facebook.com/wizcmaz f 留言
亦可寄e-mail：wizcmaz@gmail.com，我們會給予您所需要的協助，謝謝您的參與！

CMAZ 讀者回函

臺灣同人極限誌

我是回函

❶ _____
❷ _____
❸ _____

本期您最喜愛的單元
（繪師or作品）依序為

您最想推薦讓Cmaz
報導的（繪師or活動）為

您對本期Cmaz的
感想或**建議**為

基本資料

姓名：　　　　　　　　電話：

生日：　/　/　　　　地址：□□□

性別：□男 □女　　　E-mail：

如有任何疑問請至Facebook 粉絲團 *http://www.facebook.com/wizcmaz* 留言
亦可寄e-mail: *wizcmaz@gmail.com*，我們會給予您所需要的協助，謝謝您的參與！

郵票，記得要貼！

寄發
（建議使用限時掛號）

於邊緣黏貼或釘一下

請沿實線對摺

郵票黏貼處

MÁ₹!!
vol.10

威智創意行銷有限公司 收
WIZ.DESIGN

106台北郵局第57-115號信箱